러블리
플라워 패턴 일러스트

Lovely Flower Pattern Illust

박영미 지음

세상에 하나밖에 없는
나만의 플라워 패턴을 만들어요

꽃은 우리 주변 가까이에서 늘 함께하며 즐거움을 주지요. 그래서 누구나 한 번쯤은 꽃을 그려보고 싶다고 생각하게 돼요. 보통 꽃을 그려보라면 망설임 없이 동그라미 하나에 꽃잎 5장을 둥글게 그리곤 합니다. 하지만 장미를 그려보라고 하면 무엇부터 어떻게 그려야 할지 몰라 망설이게 되지요.

세상의 많은 꽃들이 다 비슷해 보이지만, 다양한 얼굴을 하고 있습니다. 그만큼 꽃들을 그려볼 기회도 많은 거겠지요?

전작 《친절한 북유럽 패턴 일러스트》에서는 북유럽 감성 물씬 풍기는 패턴 그리기의 즐거움을 선사했다면, 《러블리 플라워 패턴 일러스트》는 여러 꽃의 특징을 관찰해, 꽃을 그릴 때 쉽고 간단하게 그릴 수 있도록 했습니다.

꽃을 쉽게 그리게 되면 자연스럽게 패턴도 재미있게 만들 수 있어 색연필 특유의 따뜻한 색감과 질감까지 더해져 더 멋지고 사랑스러운 나만의 플라워 패턴이 만들어질 거예요. 이 책에서 소개한 패턴으로 만들 수 있는 아이템까지 준비해뒀으니 즐기는 마음으로 힐링하는 시간을 만끽하길 바랍니다.

박영미

CONTENTS

라넌큘러스
RANUNCULUS

24

에키나시아
ECHINACEA

26

벚꽃
CHERRY BLOSSOMS

28

튤립
TULIP

30

리시마키아
LYSIMACHIA

32

개나리
FORSYTHIA

34

라벤더
LAVENDER

36

포인세티아
POINSETTIA

38

아네모네
ANEMONE

40

천일홍
GLOBE AMARANTH

42

크로커스
CROCUS

44

트위디아
TWEEDIA

46

나팔꽃
MORNING GLORY

48

후쿠시아
FUCHSIA

50

제니스타
GENISTA

52

동백꽃
CAMELLIA FLOWER

54

해바라기
SUNFLOWER

56

시네라리아
CINERARIA

58

란타나
LANTANA

60

데이지
DAISY

62

수선화
DAFFODIL

64

펜넬
FENNEL

66

비올라
VIOLET

68

카네이션
CARNATION

70

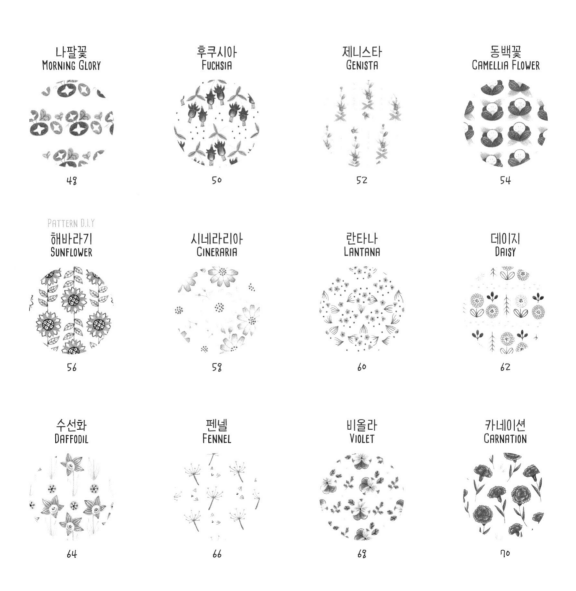

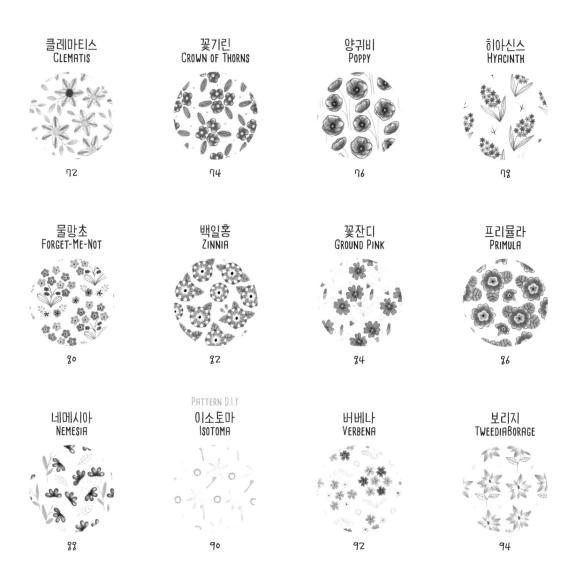

클레마티스
CLEMATIS

72

꽃기린
CROWN OF THORNS

74

양귀비
POPPY

76

히아신스
HYACINTH

78

물망초
FORGET-ME-NOT

80

백일홍
ZINNIA

82

꽃잔디
GROUND PINK

84

프리뮬라
PRIMULA

86

PATTERN D.I.Y

네메시아
NEMESIA

88

이소토마
ISOTOMA

90

버베나
VERBENA

92

보리지
TweediaBorage

94

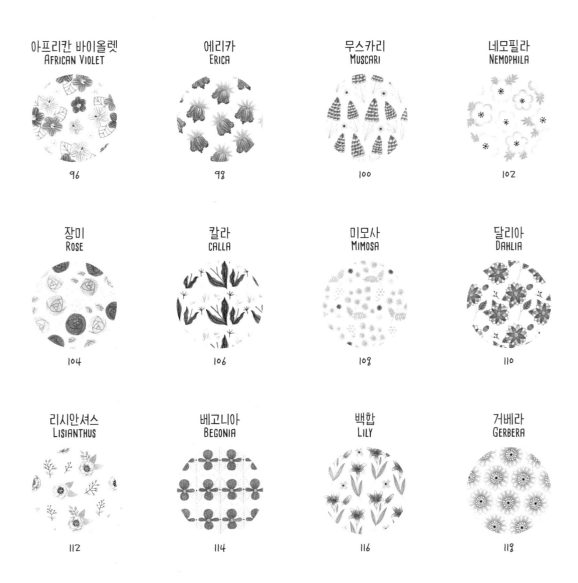

아프리칸 바이올렛
AFRICAN VIOLET
96

에리카
ERICA
98

무스카리
MUSCARI
100

네모필라
NEMOPHILA
102

장미
ROSE
104

칼라
CALLA
106

미모사
MIMOSA
108

달리아
DAHLIA
110

리시안셔스
LISIANTHUS
112

베고니아
BEGONIA
114

백합
LILY
116

거베라
GERBERA
118

① 탁상달력 p.50
② 컵 받침 p.78
③ 메모지 받침대 p.58

❶ 엽서 p.46
❷ 명함 p.72
❸ 선물포장지 p.98
❹ 포인트데코스티커 p.68

No fingers, Only eyes!

1 카드 p.24

2 라벨지 p.30

3 포토 책갈피 p.36

4 선물상자 p.112

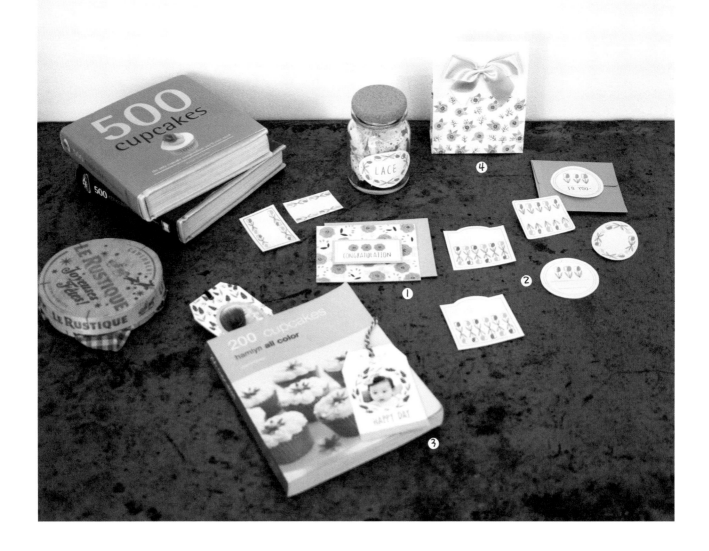

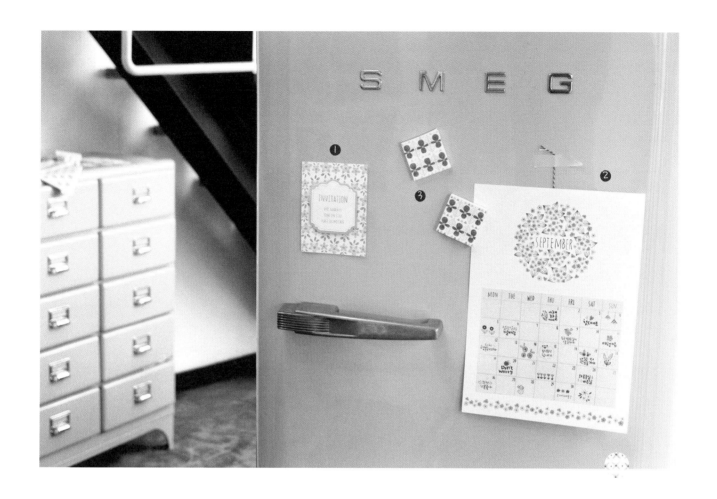

① 초대장 p.32

② 먼슬리 플래너 p.60

③ 마그넷 p.114

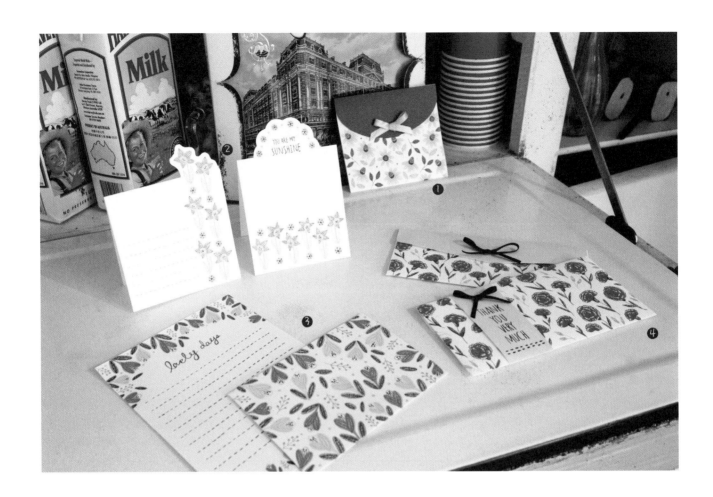

❶ 봉투형 카드 p. 26

❷ 스탠드 메모지 p. 64

❸ 편지지 p. 44

❹ 감사봉투 p. 70

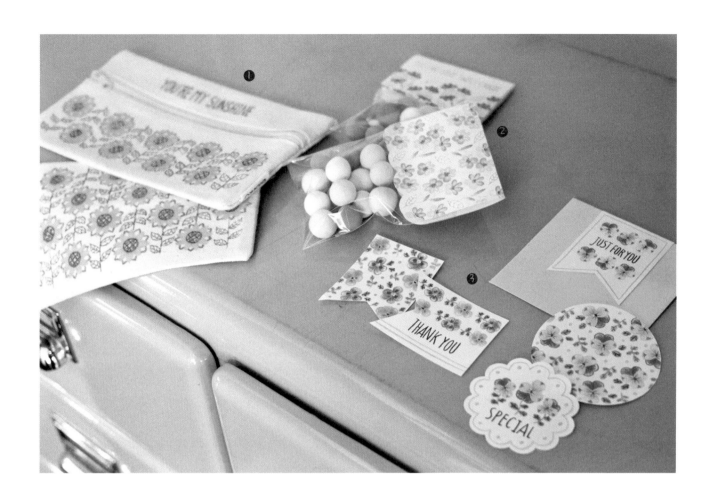

 필통 p.56

② 캔디 포장 태그 p.88

③ 포인트 데코스티커 p.68

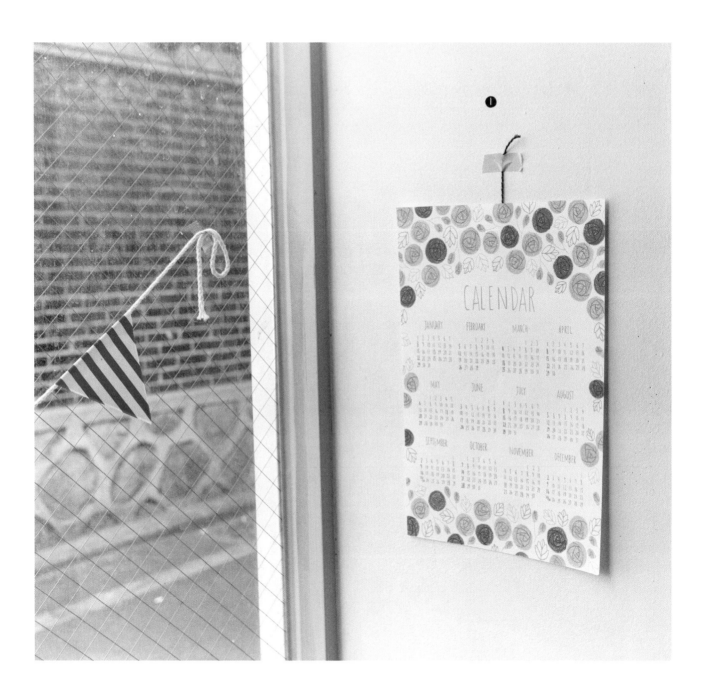

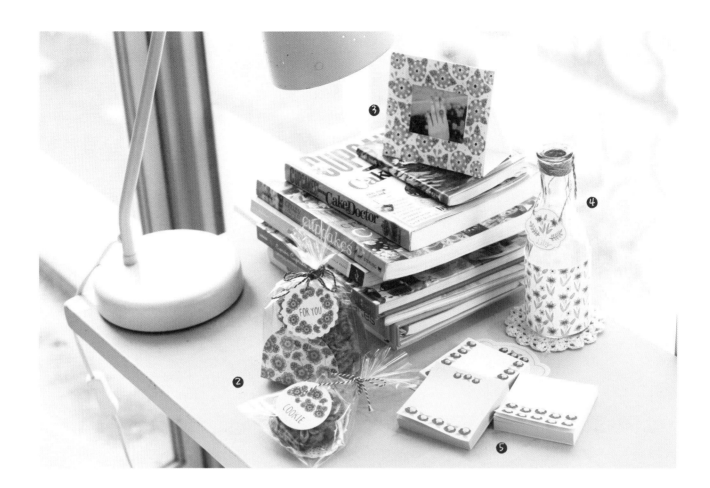

① 벽달력 p.104

② 쿠키포장 p.86

③ 액자 p.82

④ 보틀 p.116

⑤ 접착메모지 p.55

⑥ 가렌더 p.92

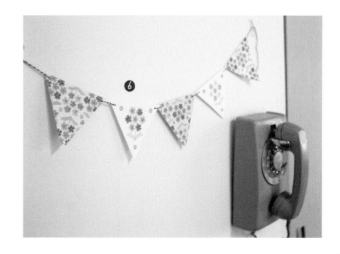

패턴은 간단한 방법으로 큰 효과를 줄 수 있어요. 하나의 그림을 규칙적이거나 불규칙적이게, 방향, 크기와 색깔 등 다양하게 변화를 주면 같은 그림도 새로운 느낌으로 다시 창조해낼 수 있지요.

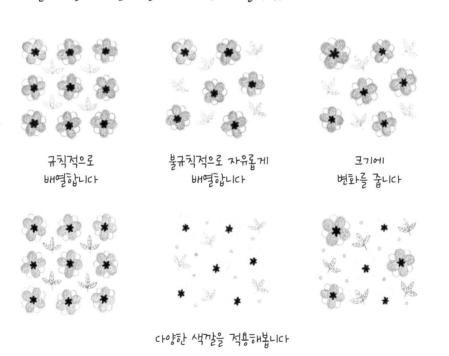

규칙적으로
배열합니다

불규칙적으로 자유롭게
배열합니다

크기에
변화를 줍니다

다양한 색깔을 적용해봅니다

이 책에 사용한
일러스트 재료

색연필

주 재료인 색연필은 휴대가 좋고 색이 다양해 쉽게 섞어서 사용하거나
명암 처리도 수월해 누구나 즐길 수 있는 친숙한 도구입니다.

파버카스텔 색연필 프리즈마 색연필

심이 단단하고 세밀한 연질의 심으로 부드러우며
표현이 가능합니다 발색이 강합니다

색연필은 크게 수성과 유성으로 나뉘는데요.
수성 색연필은 물에 녹는 성질로 간편하게 수채의 느낌을 낼 수 있습니다.
수성과 유성의 차이보다는 색연필 브랜드마다 강도와 발색이 다르므로
자신에게 잘 맞는 브랜드를 선택하는 것이 중요합니다.

연필은 가이드선이나 밑그림을 그릴 때 사용되기 때문에 연한 HB가 좋습니다. 힘을 빼고 가이드선을 그리거나 밑그림을 그려주세요. 힘을 주고 그리다 보면 나중에 지우개로 지울 때 자국이 남게 되어 그림이 지저분하게 됩니다.
지우개의 종류는 크게 상관이 없으며 끝부분을 커터칼로 잘라서 날카로운 모서리를 만든 후 사용하면 세심한 부분까지 지울 수 있어요.

색연필은 커터칼도 좋지만 간편하게 손으로 돌리는 수동 연필깎이를 사용하기도 합니다. 끝을 뾰족하게 사용하면 좀더 깔끔한 그림을 그릴 수 있기 때문이지요. 간편하게 심을 뾰족하게 만들고 싶다면 사포를 이용해 심만 갈아주기도 합니다.

색연필은 종이를 가리지는 않지만, 종이 질감에 따라 느낌이 많이 달라져요. 다양한 종이에 칠해보고 용도에 맞는 종이를 잘 고르는 것도 중요합니다.

팬시페이퍼

디자이너스지

도화지

머메이드지

라게지

단순화하기

플라워 패턴을 그릴 때는 꽃을 단순화하는 것이 중요해요.
반복적으로 그려야 하기 때문에 복잡하거나 세밀하게 그리는 것보다는
꽃을 관찰하고 한두 가지 특징만을 잡아내 약간의 상상력을 더해 그려보세요.

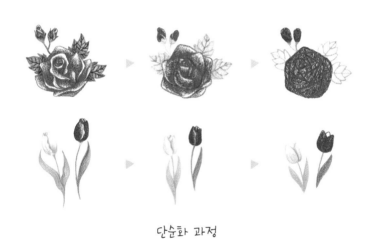

단순화 과정

그러데이션

색연필은 같은 색을 쓰더라도 힘의 강도에 따라 선명함이 달라집니다.
힘을 주고 그리면 색이 진해지고 힘을 빼고 그리면 색이 연해지기 때문에 한 가지
색으로 그러데이션을 줄 수도 있습니다. 하지만 하나의 패턴 안에서 여러 가지 색으로
그러데이션을 주면 더욱 입체적이고 풍성한 느낌을 표현할 수 있어요.
세 가지 이상의 색을 이용하여 그러데이션하며 컬러링 해봅니다.

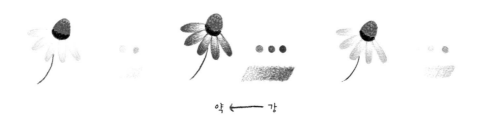

약 ← 강

연한 부분을 칠할 때는 점점 힘을 빼주며 자연스럽게 색감이 나오도록 합니다.

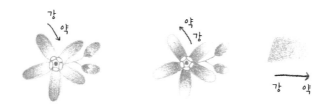

바깥쪽을 진하게 표현 안쪽을 진하게 표현

꽃잎을 채색할 때 전부 똑같이 칠하는 것보다 그러데이션을 활용해 가운데 부분을
좀더 진하게 칠하거나 바깥쪽을 좀더 진하게 칠해보세요.
진한 쪽부터 힘을 주며 칠하다가 흐린 부분으로 갈수록 힘을 빼서 연하게 결 따라
색을 칠해줍니다.

심의 굵기

색연필은 심의 굵기에 따라 용도가 달라집니다.
글자를 쓰거나 라인만으로 표현할 때는 뾰족하게 만들어주세요.
면을 칠하거나 색을 자연스럽게 섞어 사용하고 싶을 때는 뭉툭한 심을 돌려가며
부드럽게 채색하세요.

〈뾰족한 심 사용〉
외곽선을 그려줍니다

〈뭉툭한 심 사용〉
넓은 면을 칠하거나 자연스럽게
색을 섞어줍니다

〈뾰족한 심 사용〉
섬세한 선을 그려줍니다

꽃을 그린 후 마무리를 할 때는 뾰족한 심으로 가장 가장자리나 꽃잎의 겹친 부분을
강하게 표현해주면 좀더 깔끔해지고 입체감도 줄 수 있습니다.

강하게 마무리하기 전

강하게 마무리 후

선과 면을 적절히 함께 사용하면
같은 꽃도 재미있으면서도 세련되게
표현 할 수 있어요.

면으로만 구성

면과 선을 함께 사용

규칙적인 패턴

규칙적인 패턴을 그릴 때는 연필로 연하게 가이드선을 표시해주세요. 일렬로 그리다 보면
점점 위로 올라가거나 아래로 내려가 균형이 깨지기 때문입니다. 퍼즐 맞추듯 그림을 안에
그려 넣은 후 지우개로 깨끗하게 지워주면 쉽게 규칙적인 패턴을 그릴 수 있습니다.

연필로 연하게 가이드선을
그려주세요

퍼즐처럼 그림을 채워 넣은 후
지우개로 가이드선을 지워줍니다

중간중간 작은 요소들을 넣어
허전함을 채워줍니다

불규칙적인 패턴

그리기 전에 그림들이 한쪽으로 치우치지 않도록 연필로 그릴 곳을 살짝 표시해줍니다.
표시한 곳에 크기가 큰 그림부터 먼저 그린 후 작은 그림을 그려줍니다.

연필로 연하게
체크해 둡니다

체크한 부분을 지워가며
크기가 큰 그림들을 그려주세요

허전한 부분을 채워가며
작은 그림들을 그려 넣습니다

아이템에 패턴 그리기

선물 태그나 책갈피, 컵받침, 스티커 등 동그라미나 하트처럼 모양 있는 아이템을
만들 때는 연필로 가이드 선과 여분 선을 먼저 표시하세요.
그 후 패턴을 그려 모양대로 오려주면 자연스러운 패턴이 됩니다.

연필로 동그란 가이드
선과 여분 선을
사각형으로 표시해줍니다

여분선인 사각형 안까지
패턴을 그려주세요

모양대로 오려준 후 연필
자국은 지우개로 지우세요

〈패턴 그리기 또 하나의 방법〉

모양대로 테두리를 따라 마스킹 테이프처럼
한 줄로 라인 패턴을 그려줍니다.
가운데 여백에는 메시지를 넣어보세요.

라넌큘러스

RANUNCULUS

'작은 개구리'를 뜻하는 라틴어
'라이나'에서 유래된 이름으로, 연못이나
습지 같은 물가를 좋아하는 꽃이에요.

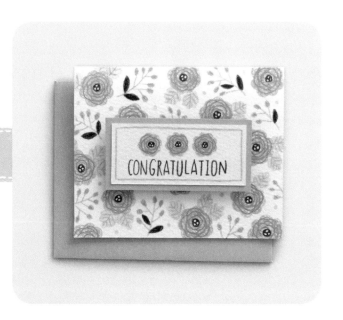

LET'S MAKE

카드

단위 (mm)

Ready 종이, 색지, 스티로폼 양면테이프 또는 지우개 조각, 가위

① 종이를 사이즈에 맞게
준비하세요.

100

80

80

60

28

장식용 색지종이

② 패턴을 그려줍니다.

tip
패턴을 그린 후 카드를 오려주면
더욱 자연스러운 패턴이 나옵니다

붙이기

스티로폼 테이프
붙이기

③ 장식용 종이에 꽃 그림을 그린 뒤 사방
3mm 정도 더 큰 다른 색의 종이 위에
붙여줍니다. 뒤에 스티로폼 양면테이프나
지우개 조각을 잘라 붙입니다.

④ 장식용 종이를 카드에 붙여
입체감을 주면 완성.

❶ 큰 동그라미 안에 작은
동그라미 3개를 넣고 색을
칠해주세요.

❷ 솜사탕 모양의
꽃을 그려줍니다.

❸ 꽃을 칠하고
날개처럼 잎모양을
잡아주세요.

❹ 잎에 색을 칠하고 꽃보다
진한 색으로 가운데부터 겹겹이
두른 느낌의 선으로 꽃잎을
표현해주세요.

❶ 줄기를
그려주세요.

❷ 잔 줄기를 몇 가닥
더 그려줍니다.

❸ 동그란 꽃망울을
그려주세요.

❹ 잎까지 표현해주면 완성.

자유롭게 배치해서 패턴으로 만들어보세요.
큰 꽃을 먼저 배치하고 가지꽃을 큰 꽃들 사이사이
배치하면 패턴을 만들기에 더욱 수월합니다.

에키나시아

ECHINACEA

인디언들은 독사에 물렸을 때
이 꽃을 약초로 썼대요. 꽃잎이 아래로 드리워져
'드린 국화'라고도 하지요.
꽃말은 '영원한 행복'이랍니다.

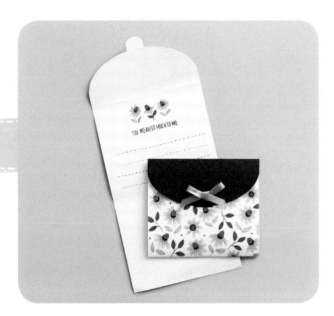

LET'S MAKE •

봉투형 카드

Ready 색지①, 색지②, 리본, 연필, 풀, 가위, 칼

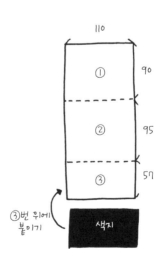

110
① 90
② 95
③ 57

색지

③번 위에
붙이기

① 종이를 사이즈에 맞게 준비합니다.
이때 ③번 위에 붙일 다른 색의
종이도 준비한 후 ③번 위에
붙여주세요.

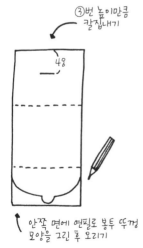

③번 높이만큼
칼집내기

48

안쪽 면에 연필로 봉투 뚜껑
모양을 그린 후 오리기

② 카드를 뒤집어 안쪽을
보이게 한 뒤 ③번 부분에
연필로 뚜껑 모양을 그린 후
오려줍니다.

③ ①번에 ③번 뚜껑
높이를 재어서 칼집을
만들어줍니다. ①번에
패턴을 그려줍니다.

④ 봉투 모양대로 접어서 ③번
뚜껑을 칼집에 끼우면 완성.

❶ 갈색 받침을 먼저 그린 후 핑크색을 그려줍니다.

❷ 아래로 향한 꽃잎을 그려주세요.

❸ 꽃잎 가운데는 강하게 끝 쪽으로 갈수록 연하게 표현해줍니다.

❹ 끝이 뾰족한 잎을 그려주면 완성.

❶ 갈색 받침을 먼저 그린 후 핑크색을 그려줍니다.

❷ 가운데를 중심으로 둘러 가며 꽃잎을 그려주세요.

❸ 꽃잎 가운데는 강하게 끝 쪽으로 갈수록 연하게 표현해줍니다.

❹ 끝이 뾰족한 잎을 그려주면 완성.

❶ 큰 동그라미를 먼저 그린 후 병뚜껑 모양을 만들어줍니다.

❷ 색을 칠해주세요.

❸ 꽃잎을 그려줍니다.

❹ 가운데는 진하게 끝 쪽은 연하게 표현하며 색을 칠해주세요.

❶ 줄기를 그려주세요.

❷ 끝이 뾰족한 잎모양을 잡아줍니다.

❸ 잎을 색칠합니다.

❹ 진한 색으로 잎에 세로줄 무늬를 넣어줍니다.

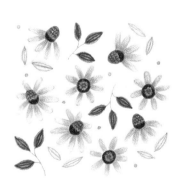

자유롭게 배치해보세요.
꽃을 먼저 배치하고 잎을 배치합니다.

벚꽃

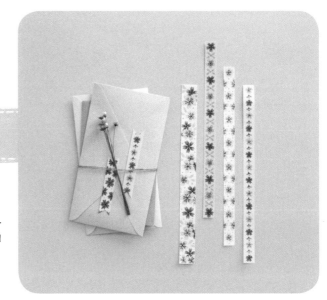

CHERRY BLOSSOMS

매년 4월이면 전국에 흐드러지게 피는 꽃이에요.
피어 있는 모습만큼이나 떨어지는 모습도 아름다워
'순결' '절세미인'의 꽃말을 갖고 있어요.

LET'S
MAKE

마스킹테이프

Ready 색지나 라벨지, 양면테이프, 칼

① 종이 뒷면에 종이 형
양면테이프를 붙여줍니다.

② 양면테이프 굵기대로 잘라준 후
그 위에 패턴을 그립니다.

③ 다양하게 활용해보세요.

tip
라벨지를 사용하면
양면테이프는 필요 없어요

 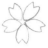 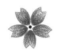

① 꽃잎 끝이 V자가 되도록
꽃잎을 그려줍니다.

② 꽃잎 안쪽으로 갈수록
진하게 표현해주고 가운데
동그라미 점을 찍어줍니다.

③ 꽃잎마다 작은 점들을
찍어주세요.

④ 선들을 이어주고
잎을 그려줍니다.

◦ 조금 더 단순하게 벚꽃 그리기 ◦

① 왼쪽에서 오른쪽 방향으로
벚꽃 모양을 잡아줍니다.

② 색을 칠해주고 꽃잎마다
점을 찍어주세요.

③ 점을 선으로 이어줍니다.

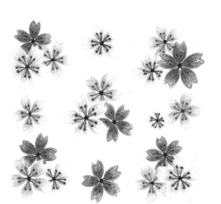 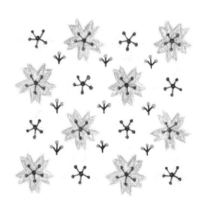

규칙적이거나 불규칙하게 배열하면서
패턴을 만들어보세요.

튤립

TULIP

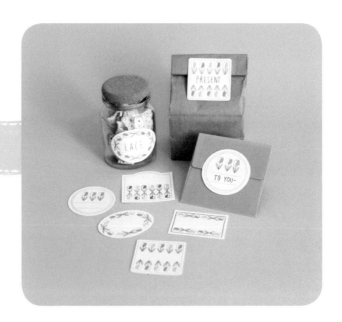

네덜란드의 국화예요. '사랑의 고백'이라는
꽃말을 갖고 있지요. 꽃 모양이 회교도들이
머리에 두르는 터번Turban과 비슷해
꽃 이름이 유래되었다고 해요.

LET'S
MAKE

라벨지

Ready 연필, 색지 또는 라벨지, 양면테이프, 가위

 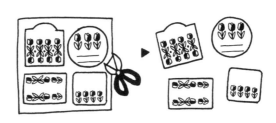

❶ 라벨지 위에 연필로
여러 도형을 그려줍니다.

tip
라벨지 대신 색지에 그린 후
양면테이프로 붙여도 좋아요!

❷ 패턴을 그린 후 가위로
오려주세요.

❸ 활용해봅니다.

❶ 튤립 꽃잎을 그립니다.　❷ 반대쪽은 선으로만 　❸ 가운데 사이에 꽃잎을 　❹ 잎에 색을 칠하고
　　　　　　　　　　　 표현해주세요.　　　　 한장 더 그려주고 줄기와 　진한 색으로 세로줄을
　　　　　　　　　　　　　　　　　　　　　　　 잎을 그립니다.　　　 넣어줍니다.

arrange

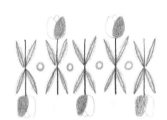

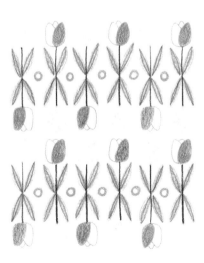
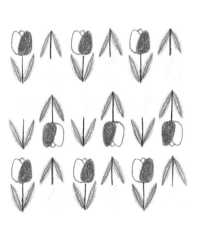

아래쪽에 다른 색의 튤립을 그린 후　　　　　　다양하게 배열해보세요.
나열해보세요.

리시마키아

LYSIMACHIA

덩굴로 자라는 다년생식물로, 봄부터 여름까지
잎 겨드랑이에서 노란색으로 꽃이 핀답니다.

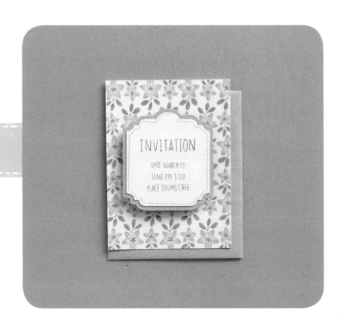

LET'S MAKE

· ·

초대장

Ready 종이, 색지①, 색지②, 스티로폼 양면테이프 또는 지우개 조각

90

120

❶ 종이를 준비합니다.

❷ 모양을 내며 초대장 위에 붙일
색지도 준비합니다.

tip
색지① 보다
조금 더 작게

65

72

색지① 붙이기 색지②

❸ 색지① 위에 색지②를
붙여주세요.

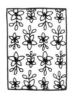

❹ 패턴을
그려줍니다.

❺ 모양 색지에 내용을 적어준 후 뒷면에
스티로폼 양면테이프를 붙여줍니다.

❻ 모양 색지를 초대장
위에 붙여주면 완성.

❶ 별 모양의 꽃잎을 선으로
먼저 그려줍니다.

❷ 가운데 부분을 하얗게 남기며
색을 칠해주세요.

tip
바깥쪽은 힘을 주며 진하게,
안쪽으로 갈수록 힘을 빼며 색을 칠하세요.

❸ 진한 색으로 꽃잎의
경계를 표시해주며 중앙에
작은 꽃 모양의 수술을
그려줍니다.

❹ 줄기에 잎을
그려주면 완성.

arrange

방향과 크기를 달리하며 나열해봅니다.
배열에 규칙을 정하면 패턴 만들기가
조금 더 수월해집니다.
큰 꽃과 작은 꽃이 서로 만나지 않게 배치하세요.

개나리

FORSYTHIA

잎보다 꽃이 먼저 피어서 봄소식을 전하는 꽃이에요. 4월에 노랗게 피는 꽃으로 '희망' '기대'의 꽃말을 가지고 있습니다.

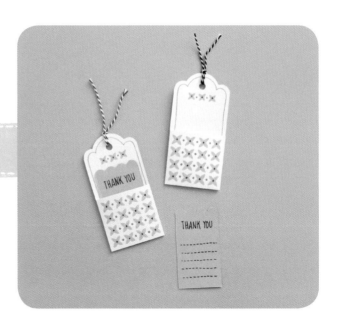

LET'S
MAKE

. .

책갈피형 카드

Ready 색지①, 색지②, 연필, 가위, 풀, 끈

연필로 곡선 모양을 그린 후 오려주세요

50

100

50

47

(바깥쪽)

❶ 사이즈대로 종이를 준비한 후 바깥쪽에 개나리 패턴을 그려줍니다.

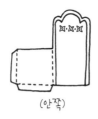

(안쪽)

❷ 안쪽 면도 개나리와 선으로 꾸며주세요.

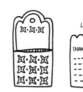

40

THANK YOU

70

❸ 접어서 붙여줍니다. 안에 넣을 미니 카드를 준비해주세요. 위쪽은 레이스 모양으로 오려줍니다.

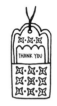

THANK YOU

❹ 구멍을 뚫어 끈을 달아주고 안에 미니 카드를 넣으면 완성.

❶ 윗 꽃잎부터 그려주세요.　　❷ 아래 꽃잎을 그립니다.

❸ 색을 칠해주세요.　　❹ 가운데는 작은
　　　　　　　　　　　　동그라미를 그려줍니다.

중간에 하늘색 도트를 넣어가며
나열해봅니다.

도트 대신 중간 중간에 잎을 그려 넣어
다른 느낌으로 꾸며보세요.

라벤더

LAVENDER

로마시대부터 향수와 향초의 원료가 될 정도로
강한 향기를 가진 꽃이에요.
진정제로 사용하면 흥분을 가라앉힌다고 해서
꽃말이 '침묵'이지요.

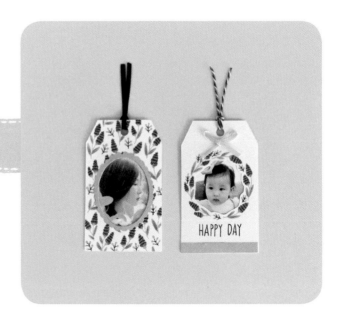

LET'S MAKE

· ·

포토 책갈피

Ready 색지, 가위, 칼, 양면테이프, 리본, 사진

90 2장 준비

90

① 같은 크기의 책갈피 모양의 종이를 2장
준비한 후 한 장에만 패턴을 그려줍니다.

레이스
색지 붙이기

② 다른 색의 색지로 레이스 모양의
타원을 오려주세요.

③ 타원을 패턴 위에 붙인 후
칼로 구멍을 뚫어줍니다.

사진
뒷면 뒷면에
사진 붙이기

④ 뒷면에 사진을 붙인 후 그 위에 패턴을 그리지 않은
나머지 종이를 양면테이프로 붙이세요.

⑤ 위에 구멍을 뚫어 리본을
달아주세요.

· ·

❶ 길쭉한 라벤더 형태를 그린 후 색을 칠해주세요.

❷ 레이스 무늬를 선으로 넣어준 후 양 갈래로 나뉜 줄기를 그려줍니다.

❸ 라벤더를 한 송이 더 그려주세요.

❹ 잎을 그려주면 완성.

 arrange

다양한 모양의 라벤더를 그려보세요.

❶ 줄기를 그립니다.

❷ V자의 가지를 그립니다.

❸ 동그란 열매를 그려주세요.

· ·

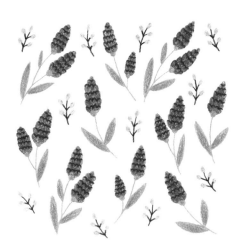

자유롭게 배치하며 나열해봅니다.
라벤더를 먼저 나열한 후
허전한 곳에 열매를 채워주세요.

37

포인세티아

POINSETTIA

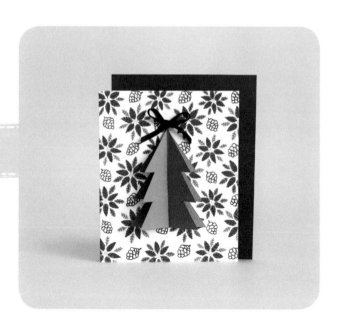

크리스마스 꽃으로도 불리는 포인세티아는
빨간 꽃잎이 매력적이지요. 꽃잎이
연약해서 물에만 닿지 않으면 잘 키울 수 있는
식물이랍니다.

LET'S
MAKE

● ●

크리스마스 카드

Ready 색지①, 색지②, 가위, 칼, 풀, 양면테이프, 리본

❶ 카드 앞면에 패턴을
그려줍니다.

❷ 다른 색지에 크기가 같은 트리
2개를 오린 후 각각 위쪽과
아래쪽에 칼집을 내어 겹치면
입체적인 트리가 만들어집니다.

❸ 트리를 카드 앞면에
부착합니다.

❹ 트리 위에 작은
리본을 달아주면 완성.

 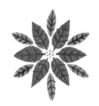

① 물방울 모양의 꽃잎을 그린 후 중앙에 노란 점들을 여러 개 찍어주세요.

② 꽃잎에 색을 칠한 후 진한 색으로 선을 길게 그어주세요.

③ 꽃잎에 V자 무늬를 그린 후 꽃잎 사이사이 잎을 그려 넣습니다.

④ 잎에도 색을 칠한 후 무늬를 넣어줍니다.

* 솔방울 ·

① 가운데에 동그라미 하나를 그린 후 동그라미를 겹쳐가며 솔방울 형태를 만들어줍니다.

② 마지막에 솔방울 꼭지를 그려주세요.

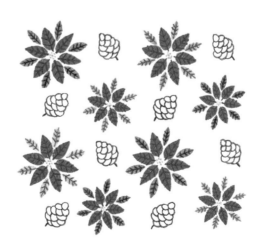

솔방울과 함께 나열해봅니다.

아네모네

ANEMONE

4, 5월에 피는 꽃으로, 그리스신화에서는
미소년 아도니스가 죽을 때
흘린 피에서 생겨난 꽃이라고 해요.

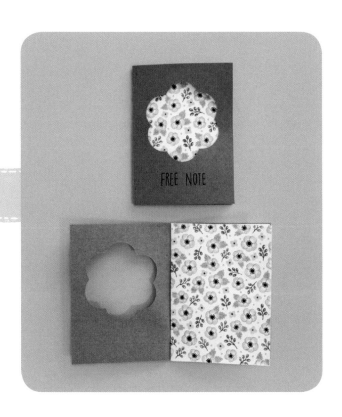

LET'S MAKE ·

노트

Ready 크라프트지, 색지, 노트내지, 스테이플러, 칼, 연필

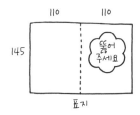

❶ 크라프트지 오른쪽 면에
연필로 꽃 모양을 그린 후 칼로
모양을 뚫어주며 표지를
준비합니다.

❷ 내지 첫 장에 패턴을 그려줍니다.
반으로 접어둔 여러 장의 내지를
준비해주세요.

❸ 표지와 내지를 겹친 후
스테이플러로 고정합니다.

❹ 완성.

· ·

tip
바깥쪽에서
안쪽으로 칠하세요!

❶ 갈색 동그라미를 먼저 그린 후
5장의 꽃잎을 겹쳐가며
그려줍니다.

❷ 중간 부분을 하얗게
남겨주며 색을 칠해줍니다.

❸ 진한 색으로 꽃잎
가장자리를 강하게 표현한 후
잎을 그리세요.

❹ 꽃 중앙에 작은 점들을
동그랗게 그려 넣은 후
선으로 이어줍니다.

❶ 긴 나뭇가지를
그려줍니다.

❷ 옆으로 뻗은 잔
가지를 그려줍니다.

❸ 열매를 그려주세요. 열매 안에
작은 동그라미를 하나 더 그립니다.

❹ 작은 동그라미를 제외한
나머지 부분에 색을 칠해주세요.

❶ 십자 모양의 꽃을
그려줍니다.

❷ 색을 칠합니다.

❸ 중앙에 갈색 점을
찍어주세요.

· ·

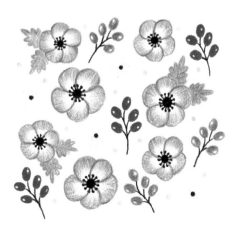

자유롭게 나열하세요.

천일홍

GLOBE AMARANTH

꽃색이 오랫동안 변하지 않아 천일홍이라고
합니다. 그래서 꽃말도 '변치 않는 사랑'
'매혹'의 뜻을 가지고 있네요.

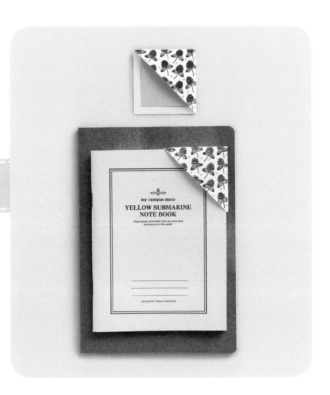

LET'S
MAKE

책갈피

Ready 색지, 가위, 풀

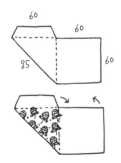

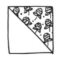

색지 끼우기

① 사이즈대로 종이를 준비한
후 패턴을 그려줍니다.

② 세모꼴이 되도록 접어서
붙여주세요.

③ 책갈피 사이즈보다 작은
색지 사각형을 준비합니다.

④ 작은 사각형의 색지를
책갈피 안에 넣어서 붙여
포인트를 줍니다.

tip
테두리의 V자 홈에 지그재그
선을 맞추면 입체적으로 보여요.

① 불꽃 모양을 그려준 후 색을
칠해주세요.

② 지그재그 무늬를
넣어줍니다.

③ 잎과 줄기를 선으로
표현해주세요.

④ 잎에 줄을
넣어줍니다.

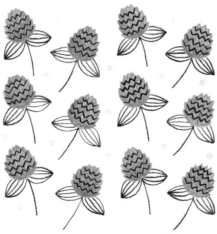

방향을 달리하며 나열해봅니다.

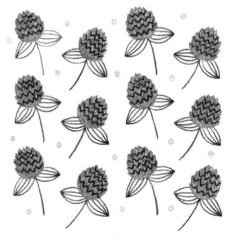

칼라에 변화를 주며 그려보세요.

크로커스

CROCUS

봄에 피는 꽃을 '크로커스', 가을에 피는 꽃을
'샤프란'이라고 해요. 지혈용으로 쓰이거나,
향신료로도 쓰이는 꽃이랍니다.

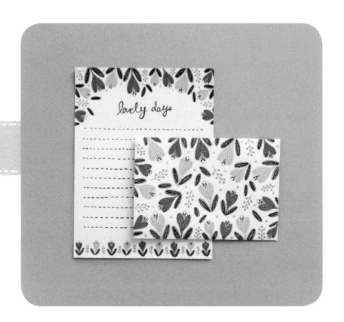

LET'S MAKE

. .

편지지

Ready 얇은색지, 봉투

120

160

내지

❶ 내지에 패턴을
그려줍니다.

봉투

❷ 봉투를 만들어도 되고 아무 무늬 없는
봉투에 패턴을 그려줘도 됩니다.

❸ 완성.

❶ 화살표 방향으로 그려서
하트 모양을 만들어줍니다.

❷ 색을 칠하고 선으로
겹쳐진 꽃잎을
표현해줍니다.

❸ 중간에 꽃잎을 한 장 더
그린 후 양쪽에 잎을
그려주세요.

❹ 잎에 색을 칠하고
꽃잎 중앙에 꽃 수술을
넣어줍니다.

❶ 약간 굴곡진 줄기를
그립니다.

❷ V자 줄기를
그리세요.

❸ 동그란 열매를
그립니다.

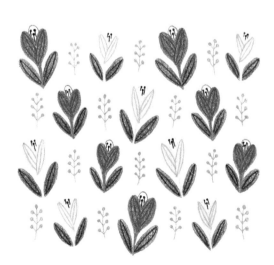

중간중간 회색 줄기를 넣어가며 배열해봅니다.

트위디아

TWEEDIA

꽃잎이 다섯 갈래로 갈라진 모습이
마치 푸른색의 별처럼 보인다고 해서
'블루 스타'라는 이름으로도 불리는
예쁜 꽃이에요.

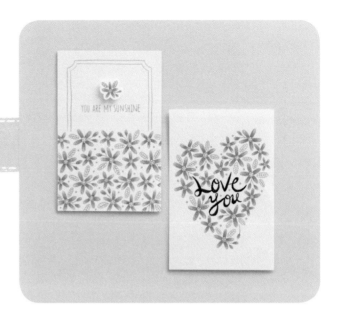

LET'S
MAKE

· ·

엽서

Ready 두꺼운 색지, 연필, 얇은 스티로폼 또는 지우개 조각, 양면테이프

〈엽서 1〉

100

150

연필로
가이드선 표시

❶ 연필로 하트 모양의 가이드 선을
연하게 그린 후 가운데에 색연필로
'Love you'를 먼저 적어줍니다.

❷ 하트 모양으로 꽃
패턴을 채워줍니다.

〈엽서 2〉

붙이기

❶ 아랫부분에 꽃 패턴을
그립니다.

I LOVE YOU

❷ 가운데 포인트 꽃은
스티로폼이나 지우개 조각을
이용해 입체적으로 붙입니다.
테두리를 그리고 문구를
넣어주세요.

tip
바깥쪽으로 갈수록
색을 연하게!

① 타원을 고리처럼
연결한 후 중앙에 노란
점을 찍어줍니다.

② 길쭉한 5장의 꽃잎을
그려줍니다.

③ 꽃봉오리를 그려주세요.

④ 선으로 잎을
표현해줍니다.

arrange

크기를 달리하며 자유롭게 배열해봅니다.
허전한 부분은 핑크색 점으로 채워보세요.

나팔꽃

MORNING GLORY

기쁜 소식을 알린다는 나팔꽃.
긴 잎자루에 둥근 심장 모양을 하고 있답니다.

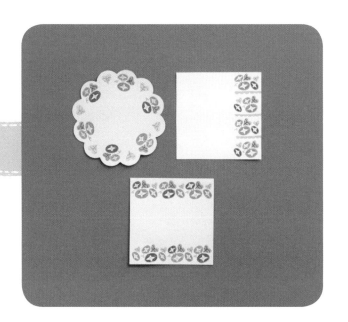

LET'S
MAKE

. .

메모지

Ready 색지, 가위

❶ 여러 가지 모양으로 종이를
준비하세요.

❷ 패턴을 그립니다.

❸ 완성 후 메모를 하며
활용해보세요.

❶ 두 개의 타원을 그린 후
안에 꽃 모양을 그려줍니다.

❷ 색을 칠해주고 작은 꽃에
나팔 모양을 표현해줍니다.

❸ 꽃 안에 노란 점을
찍은 후 하트 모양의 잎을
그려주세요.

❹ 잎에 무늬를 넣어주고
넝쿨 줄기를 살짝
그려줍니다.

arrange

나열해주세요.

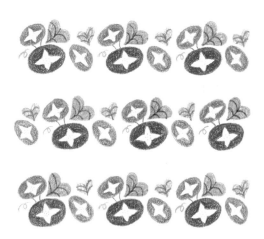

노란색 레이스 무늬를 넣어
더욱 경쾌한 느낌의 패턴이 완성되었어요.

후쿠시아

FUCHSIA

꽃잎보다 꽃받침이 길어 꽃받침이 꽃잎처럼
보이기도 해요. 초롱꽃, 수령초라고도 불린답니다.

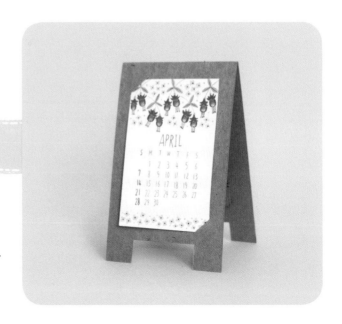

LET'S
MAKE

· ·

탁상달력

Ready 색지, 두꺼운 크라프트지, 칼, 풀

❶ 종이를 준비한 후 윗부분에
패턴을 그려줍니다.

❷ 아랫부분엔 월, 일을
적어줍니다.

칼집을
내주세요

❸ 두꺼운 크라프트지로 달력 받침대를
만들어주세요. 한쪽 면에는 달력을 끼울
칼집을 내주세요.

붙여주세요

풀칠

❹ 받침대를 접고 아래에
지탱할 종이를 붙여줍니다.

홈에 끼우기

❺ 달력을 홈에
끼워주세요.

50

tip☀
아래로 갈수록
연하게 칠하세요.

① 꽃받침을 먼저
그려줍니다.

② 꽃받침 아래로
꽃잎 한 장을 그려줍니다.

③ 진한 색으로 양쪽에
꽃잎을 더 만든 후
길게 줄기를 그려줍니다.

④ 줄기 위로 잎을 그려주고
수술을 길게 그려줍니다.

① 작은꽃을 그려요.

② 여러 송이를
뭉쳐줍니다.

③ 색을 칠하세요.

④ 중앙에 점을
찍어주세요.

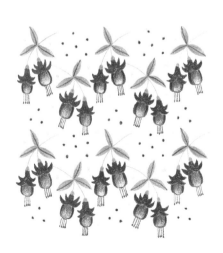

노란색 꽃과 함께 규칙적으로 배열해봅니다.

제니스타

GENISTA

노란색 꽃이 유난히 아름다워 '노랑콩꽃'이라 불러요.
'애니시다'라고 불리기도 하지요.

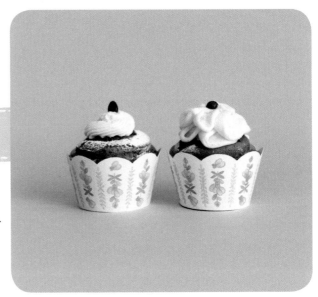

LET'S
MAKE
. .

머핀띠지

Ready 두꺼운 색지, 양면테이프, 가위

❶ 부채 모양으로 길게 색지를 오리고
위쪽은 레이스 모양을 만들어줍니다.
패턴을 그려주세요.

❷ 컵케이크에 둘러줍니다.

❸ 양면테이프로
고정해주세요.

❶ 뒤집어진 작은 하트를
그린 후 색을 칠해주세요.

❷ 테두리를 진하게
칠해준 후 큰 하트 모양의
꽃잎를 그려줍니다.

❸ 색을 칠합니다.

❹ 가운데 부분을
진한 색으로 강하게
표현해주세요.

❶ 꽃 두 송이가 겹친 듯이
그려줍니다.

❷ 위쪽에 작은 꽃을
그린 후 줄기를 일자 선으로
이어주세요.

❸ 줄기 양쪽으로 작은
꽃들을 더 그려주세요.

❹ 잎을 그려주면 완성.

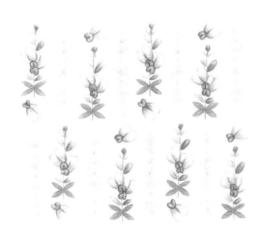

색다른 컬러의 잎을 그려 넣어
패턴을 완성해보세요.

동백꽃

Camellia Flower

겨울에 피는 동백꽃은 향기 대신
꽃의 강렬한 빨간 빛으로 동박새를 불러
꿀을 제공하는 꽃이라고 합니다.

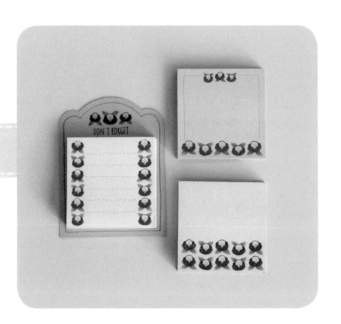

LET'S MAKE

접착 메모지

Ready 접착 메모지, 색지, 가위

❶ 접착 메모지 위에
패턴을 그려줍니다.

두꺼운 종이

❷ 두꺼운 종이를 준비한 후
받침대를 만들어줍니다.

❸ 받침대 위에
접착 메모지를 붙여주세요.

❶ 넓은 꽃잎 두 장을
붙여서 그려줍니다.

❷ 안쪽을 진하게
칠해주면서 그 위에 선으로
꽃잎 세 장을 더 그려줍니다.

❸ 가운데 꽃잎을 제외하고
색을 칠해줍니다.

❹ 수술을 그리고 잎을
그려줍니다. 위아래로 잎을
그리며 변화를 주세요.

arrange

나열해보세요.

규칙적으로 나열해 패턴을 만들어줍니다.

해바라기

SUNFLOWER

'숭배'와 '기다림'이라는 꽃말을 가지고 있는 해바라기는
해가 움직이는 대로 고개를 움직이며
오로지 해만 바라보고 피는 꽃이랍니다.

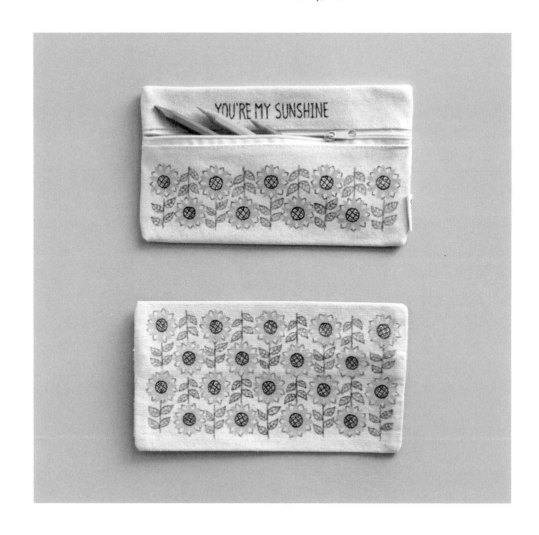

❶ 동그라미를 그린 후 꽃잎을 그려줍니다.

❷ 꽃잎에 색을 칠해주세요.

❸ 꽃잎 사이사이에 선으로 꽃잎을 다시 그려준 후 동그라미 안에 사선을 넣어주세요.

❹ 줄기와 잎을 그립니다.

PATTERN

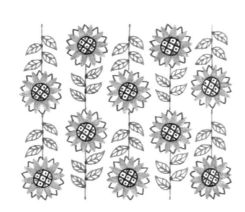

위 아래로 방향을 바꾸어가며 배치해보세요.

LET'S
MAKE

Ready 무지 필통(광목천), 패브릭 펜

tip
패브릭 펜을 이용하여 다양한 천에 패턴을 꾸며보세요.

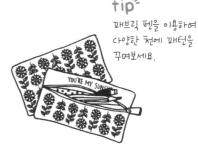

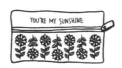

YOU'RE MY SUNSHINE

❶ 아무 무늬 없는 무지 필통 천과 패브릭 펜을 준비합니다.

❷ 패브릭 펜으로 패턴과 글자를 넣어줍니다.

❸ 뒷면도 그려보세요.

시네라리아

CINERARIA

꽃의 크기에 비해 잎이 매우 크며
가지 끝에 모여 꽃이 피는 시네라리아는
이른 봄 화려하게 피어 봄화단을
장식용으로 쓰기에 좋아요.

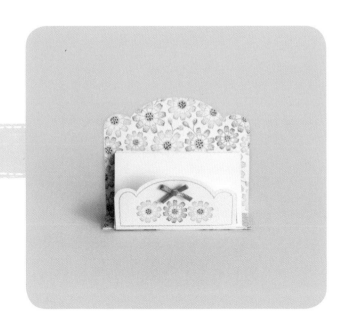

LET'S
MAKE

메모지 받침대

Ready 두꺼운 색지, 가위, 칼, 풀, 리본, 연필

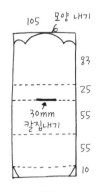

105 모양 내기
83
25
30mm
칼집내기
55
55
10

85
60 40
20
28
〈앞 종이〉

❶ 전개도를 그려줍니다.
앞 종이를 끼울 칼집도
내주세요.

❷ 패턴을 그려줍니다.
앞 종이엔 리본도
달아주세요.

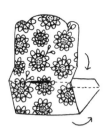

❸ 받침대를 접어서
잘 세워지도록 뒷부분을 삼각대로
만든 후 풀로 붙여줍니다.

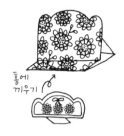

홈에
끼우기

❹ 앞 종이를 홈에
끼워주면 완성.

58

❶ 동그라미를 그린 후 갈색 점을
여러 개 넣어줍니다.

❷ 꽃잎 5장을 먼저 그려주세요.
꽃잎 안에 곡선으로 선을 그어줍니다.

❸ 꽃잎 사이에 꽃잎을 더
그려주고 색을 칠해주세요.

tip
꽃잎 끝은 진한 색으로
한번 더 강조!

arrange

❹ 안쪽으로 갈수록 색을 옅게 칠해준 뒤
꽃잎 끝은 진한 색으로 강하게
표현해줍니다. 꽃망울도 그려주세요.

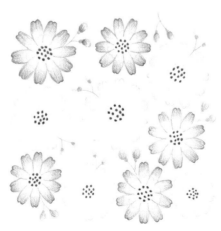

크기와 배열을 자유롭게 하며
패턴을 만들어봅니다.

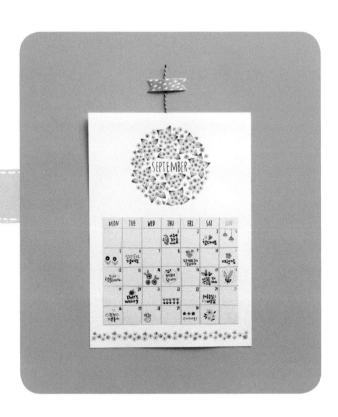

란타나

LANTANA

6~9월에 피는 꽃이에요.
꽃의 색은 시간이 지나면서 변하고,
열매는 독성이 있어 절대 삼키면 안 됩니다.

LET'S MAKE

먼슬리 플래너

Ready 색지 2장, 연필, 끈, 마스킹 테이프

A4용지

연필로
가이드선~

❶ A4 사이즈의 색지에
연필로 동그라미를 연하게
가이드용으로 그려줍니다.

❷ 연필선에 맞춰 패턴을
둥글게 그려준 후 다른 색지를
아래에 붙여줍니다.

tip
가이드용 연필선은 지워주세요.

❸ 붙인 색지에 칸을
넣어주고 끈을 달아 벽에
붙여놓고 활용해봅니다.

❶ 팝콘 모양의 꽃을 둥글게
 뭉쳐서 그립니다.

❷ 같은 계열의 두 가지
 색으로 칠합니다.

❸ 꽃 중앙에 갈색 점을
 찍어주고 잎을 그리세요.

❹ 잎 중앙에 세로 선을
 그립니다.

❺ 세로 선 양쪽으로 선을
 더 그리며 완성.

PATTERN

잎을 그린 꽃과 안 그린 꽃을 섞어가며
패턴을 만들어봅니다.

데이지

DAISY

민들레꽃과 비슷한 데이지는 잎이 타원형이고
주걱처럼 생겼어요. '사랑스러움'이라는 꽃말을
가지고 있습니다.

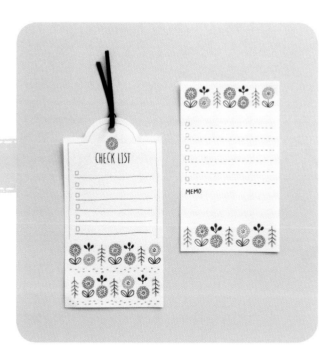

LET'S MAKE

체크 리스트

Ready 색지, 가위, 리본끈

150

80

❶ 사이즈에 맞게 종이를
준비한 후 빗금 부분을
오려줍니다.

❷ 패턴을 그려줍니다.

구멍 뚫기

책속에 넣어서 활용

❸ 글자를 적을 수 있는 선을
그은 후 윗부분에 구멍을
뚫고 리본을 달아줍니다.

벽에 붙여서 활용

❶ 동그라미 2개를
그립니다.

❷ 색을 칠한 후 레이스
모양으로 꽃잎을 표현해줍니다.

❸ 2겹을 만든 후 가운데
검정색 점을 여러 개
찍어주세요.

❹ 줄기와 잎을
그려주면 완성.

❶ 작은 줄기를 그립니다.

❷ 잎을 그려줍니다.

❸ 잎 아래에 데이지 꽃을 그려줍니다.

❶ 일자로 긴 줄기를 그립니다.

❷ 아래로 향한 잔줄기를 그려주세요.

❸ 노란색 열매를 그려줍니다.

arrange

차례대로 나열해보세요.

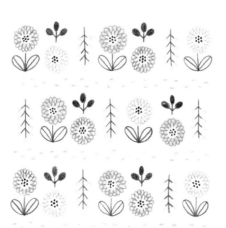

규칙적으로 배열하고
사이에 점을 일정하게 찍어보세요.

수선화

DAFFODIL

그리스신화에서는 자신의 모습에 반한
나르키소스가 죽은 자리에 수선화가 피었다고 해요.
꽃말 역시 '자아도취' '자애'랍니다.

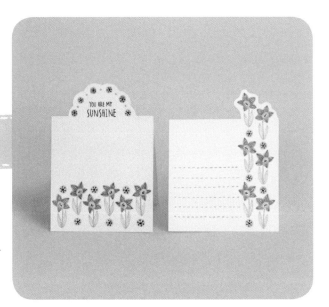

스탠드 메모지

Ready 색지, 칼

85

186

칼로 중앙에
모양내기

❶ 사이즈에 맞게 종이를 준비한 후
정확히 반을 나눠 중앙에 칼로
모양을 내줍니다.

YOU ARE MY
SUNSHINE

❷ 패턴을 그려줍니다.

YOU ARE MY
SUNSHINE

❸ 반으로 접어서
세워줍니다.

tip
꽃잎 크기를 아래쪽은 작게,
위쪽은 크게 그리면
입체감이 생겨요.

▶

① 타원형의 부화관을 입체감
있게 색칠해줍니다.

② 꽃잎을 그려주세요.

③ 안쪽으로 갈수록 색을 진하게
칠해줍니다. 꽃잎과 꽃잎의 경계는
강한 색으로 표현해주세요.

④ 꽃잎에 줄무늬를
넣어주고 줄기와 잎을
그려줍니다.

① 도넛처럼 동그라미
두 개를 그려줍니다.

② 색을 칠하고 중앙에
갈색 점을 찍어주세요.

③ 동그라미 안에 6개의 점을
더 찍어줍니다.

④ 점들을 선으로
연결해주세요.

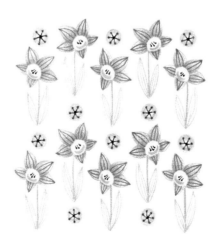

규칙적으로 배열하여 패턴을 완성해보세요.

펜넬

FENNEL

'회향'이라고도 해요. 향기가 나고 맛 좋은
약초로 알려져 있어 고급 요리에 많이 쓰인답니다.
잎에 솜털이 난 노란 꽃이랍니다.

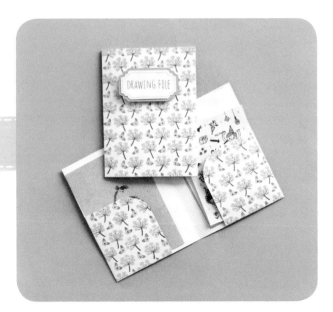

LET'S
MAKE

미니 화일

Ready 종이, 색지, 스티로폼 양면테이프 또는 지우개 조각, 풀, 가위

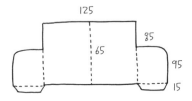

① 사이즈에 맞게 전개도를
그린 후 오려줍니다.

② 타이틀 종이도 만들어둡니다.
색지① 위에 색지②를 붙입니다.

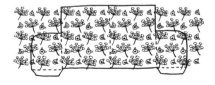

③ 패턴을 그려줍니다.

④ 접어서 붙여주세요.

⑤ 타이틀 종이 뒷면에
스티로폼 양면테이프를
붙입니다.

⑥ 타이틀 종이를
파일 위쪽에 붙여주며
입체감을 줍니다.

❶ 구름 모양의 꽃을 그린 후 줄기를
선으로 그려줍니다.

❷ 양쪽으로 두 개씩의 꽃을
더 그려줍니다.

❸ 자연스러운 부채 모양이
되도록 양쪽으로 두 개씩의
꽃들을 한 번 더 그려줍니다.

❹ 두꺼운 줄기를
그려주세요.

❶ 도넛 모양을 그려줍니다.

❷ 색을 칠해주세요.

❸ 잎을 그려줍니다.

❹ 가운데에 도트를
넣어주세요.

지그재그 느낌으로 배열해주세요.

비올라

VIOLET

팬지보다 작고 아담한 크기의 꽃이에요.
추위에도 강해 화단에 꾸미기 좋답니다.

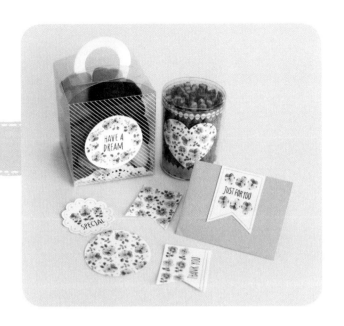

LET'S
MAKE

· ·

포인트 데코스티커

Ready 연필, 색지 또는 라벨지, 양면테이프, 가위

① 라벨지 위에 연필로
여러 도형을 그려줍니다.

tip
라벨지 대신 색지에 그린 후
양면테이프로 붙여도 좋아요!

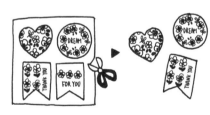

② 패턴을 그린 후 가위로
오려주세요.

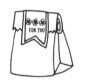

③ 활용해봅니다.

tip
연한 색 먼저
그려주세요.

① 가운데 점을 중심으로 꽃잎을
한 장 한 장 그려줍니다.

② 색을 칠해줍니다. 꽃잎 안쪽으로
갈수록 진하게, 바깥쪽은 연하게
색칠해주세요.

③ 노란색 꽃잎 끝 부분만
포인트 색을 넣어줍니다.

④ 잎에 색을 넣으면
완성.

arrange

색깔을 바꿔가며
여러 종류의 비올라를 표현해보세요.

① 긴 줄기를 그려주세요.

② 타원의 잎을 그려줍니다.

③ 색을 칠하고 무늬를
넣어주세요.

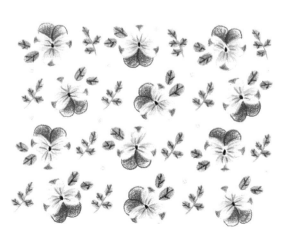

잎의 배치에 변화를 주며
패턴을 만들어보세요.

카네이션

CARNATION

어버이날과 스승의날에 많이 쓰이는 카네이션.
'모정' '사랑' '감사'의 꽃말을 가지고 있어요.

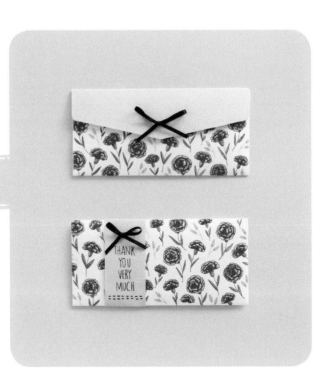

LET'S
MAKE

● ●

감사봉투

Ready 색지①, 색지②, 리본, 가위, 풀

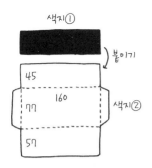

색지①

붙이기

45
77 160
색지②

57

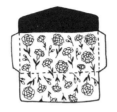

❶ 봉투 전개도를 만든 후
봉투 뚜껑 쪽에 다른 색의
색지를 붙입니다.

❷ 봉투 뚜껑을 보기 좋게 오린 후
패턴을 그려줍니다.

❸ 접어서 풀칠해주세요.

❹ 리본을 붙여주면
완성.

① 진한 색으로 꽃잎이 겹쳐지듯 선으로 모양을 잡아줍니다.

② 끝 부분을 하얗게 남겨두고 색을 칠합니다.

③ 가장 진한 색으로 꽃잎과 꽃잎의 경계를 강하게 표현해줍니다. 꽃받침과 줄기를 그려주세요.

④ 잎을 그리고 색을 칠해줍니다.

① 선으로 중간부터 겹쳐진 꽃잎을 둥근 모양으로 그려줍니다.

② 꽃잎 끝 부분을 하얗게 남겨두고 색을 칠해줍니다.

③ 제일 진한 색으로 강하게 칠하며 꽃잎과 꽃잎의 경계를 표현해줍니다.

④ 줄기와 잎을 그려주면 완성.

① 꽃받침을 그려줍니다.

② 꽃을 그려주세요.

③ 줄기를 그립니다.

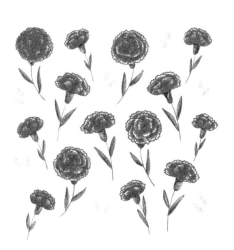

봉오리를 중간중간 넣어가며 자유롭게 배열해주세요.

클레마티스

CLEMATIS

어느 꽃보다 꽃이 큰 클레마티스는
줄기가 덩굴 상태로 옆으로 뻗어 놀랄 정도로
많은 꽃을 피워내요. 덩굴이 시원한 그늘을 만들어
'처녀의 휴식처'라는 별명을 갖고 있습니다.

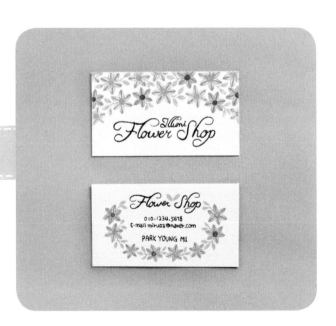

LET'S
MAKE

명함

Ready 종이, 연필

❶ 명함 사이즈의 종이를
준비합니다.

❷ 연필로 가이드 선을 연하게 그리세요.

tip
패턴을 그린 후에는 지워줍니다.

〈앞면〉

❸ 패턴을 먼저 그리고
글자를 쓰세요.

〈뒷면〉

❹ 뒷면도 꾸며주세요.

❶ 둥근 꽃 모양의 수술을 ❷ 꽃잎을 선으로 먼저 ❸ 연하게 꽃잎의 바탕색을 칠한 뒤 ❹ 줄기와 잎을 그려주면
 그려줍니다. 그려줍니다. 중간 부분에 세로줄 무늬를 표현하듯 완성.
 진하게 색칠해주세요.

arrange

자유롭게 배열해줍니다.
잎과 줄기의 방향을 자유롭게 그리며
허전한 곳을 메워줍니다.

꽃기린

CROWN OF THORNS

꽃이 솟아 오른 모양이 기린을 닮아
'꽃기린'이라고 불러요. 식물에서 나오는 즙에는
독성이 있으니 조심하세요.

LET'S
MAKE

● ●

젓가락집

Ready 색지①, 색지②, 테이프

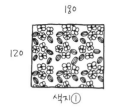

180

120

색지①

❶ 색지①에 패턴을
 그립니다.

3등분해서
접기

❷ 3등분해서
 접어주세요.

(앞면)

(뒷면)

❸ 3cm 정도 끝 부분을
 뒤로 접습니다. 접은 부분은
 테이프로 붙여주세요.

195

39

색지②

❹ 접힌 색지①보다 길이가
 긴 색지②를 오려 색지①
 안쪽에 넣어줍니다.

❶ 동그란 양술을
그려줍니다.

❷ 나비 모양의 꽃잎을
그려주세요.

❸ 꽃잎 끝에 동그란 흰 부분을
남겨주며 볼록한 느낌으로
색을 칠합니다.

❹ 꽃잎의 가운데 부분이
나눠진 것처럼 진한 색으로
표현해주세요.

❶ 동그란 양술을
그려줍니다.

❷ 꽃잎 3장을 둥근 형태로
겹쳐 그려주세요.

❸ 꽃잎 끝에 동그란 흰 부분을
남겨주며 볼록한 느낌으로
색을 칠해줍니다.

❹ 꽃잎의 가운데 부분이
나눠진 것처럼 진한 색으로
표현해주세요.

❶ 나비 모양의 꽃을
하나 그립니다.

❷ 3개의 꽃을 뭉쳐 있는
느낌으로 그려주세요.

❸ 긴 타원형의 잎을
그립니다.

❹ 잎에 색을 칠하고
줄무늬를 넣어줍니다.

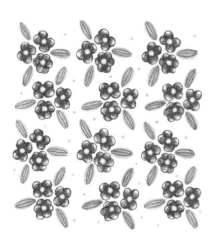

방향에 변화를 주며 패턴을 만들어줍니다.
허전한 부분은 작은 점으로 채워주세요.

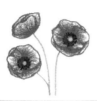

양귀비

Poppy

당나라 최고 미인 양귀비에 비할 만큼
아름답다고 해서 '양귀비'예요.
잎은 끝이 뾰족한 긴 달걀 형태로
어긋나게 달립니다.

LET'S MAKE ●

카드 지갑

Ready 색지①, 색지②, 가위, 풀

색지①　색지②

95　95　80　13

59　59　60

색지② 뒷면에
색지① 붙이기

❶ 색지①을 색지②의 뒷면 크기에
맞게 자른 후 색지②에 붙여주세요.

❷ 색지② 앞면에
패턴을 그려줍니다.

❸ 카드를 꺼내기 쉽게
타원의 작은 홈을 만들어주고
접어서 붙여주세요.

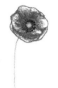

① 동그란 암술을 그리고 암술을 중심으로 넓적한 꽃잎을 그려주세요.

② 꽃잎이 서로 겹치도록 그리면서 동그라미 형태를 만들어주세요.

③ 바깥쪽이 연하도록 안쪽에서 바깥쪽으로 점점 힘을 빼며 색을 칠해줍니다.

④ 여러 개의 수술을 선으로 표현해줍니다. 일자로 뻗은 줄기도 그려주세요.

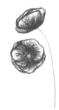

① 자연스러운 굴곡을 주며 꽃잎을 여러 장 겹친 듯 표현해주세요.

② 아래에서 위쪽으로 점점 힘을 빼며 색을 칠해줍니다. 진한 색으로 명암을 넣고 줄기도 그려주세요.

③ 측면 양귀비 아래에 정면 양귀비를 그려줍니다.

④ 정면 양귀비를 하나 더 그립니다.

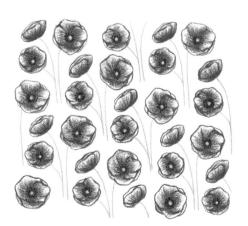

빈틈없이 패턴을 만들어보세요.

히아신스

HYACINTH

한두 송이만 방 안에 두어도 달콤한 향기로
가득차는 매력적인 꽃이에요.
양파 같이 생긴 구근에서 꽃대가 나와
꽃을 피우지요.

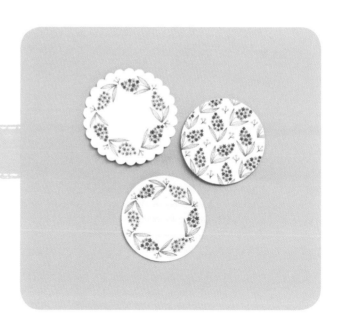

LET'S
MAKE

· ·

컵 받침

Ready 색지, 가위

80×80

❶ 조금 두꺼운 색지의 레이스
모양과 동그라미 모양을
준비합니다.

❷ 패턴을 그립니다.

❸ 컵 받침으로
활용해보세요.

78

① 별 모양의 작은 꽃들을
아래에서 위쪽으로 갈수록
좁은 형태로 그려줍니다.

② 두 가지 색으로
작은 꽃들을 칠해주세요.

③ 꽃 중앙에 갈색 점도
찍어줍니다.

④ 줄기와 잎을
선으로 표현해줍니다.

PATTERN

패턴을 나열해봅니다.

색에 변화를 줍니다.

물망초

FORGET-ME-NOT

물망초는 '나를 잊지 말아요Don't forget me'라는
뜻을 번역해 얻어진 이름이에요.
잎자루 없이 줄기에 잎이 달리는 게 특징인
귀여운 꽃이랍니다.

LET'S
MAKE

· ·

부채

Ready 재활용 부채 체, 종이, 양면테이프

헌 부채 체

❶ 헌 부채 체를 준비합니다.

❷ 부채 체의 모양에 맞게 종이를
오린 뒤 패턴을 그려주세요.

❸ 부채 체에 패턴 종이를
붙이면 완성.

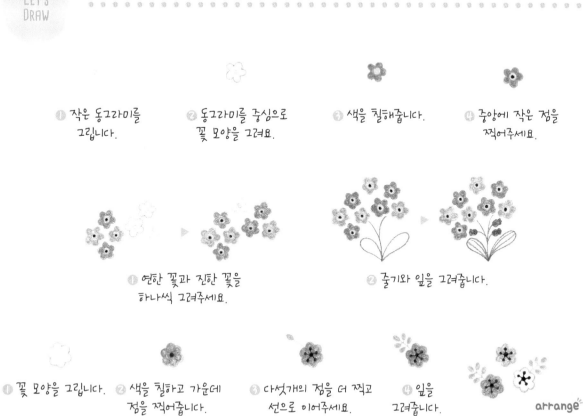

① 작은 동그라미를
그립니다.

② 동그라미를 중심으로
꽃 모양을 그려요.

③ 색을 칠해줍니다.

④ 중앙에 작은 점을
찍어주세요.

① 연한 꽃과 진한 꽃을
하나씩 그려주세요.

② 줄기와 잎을 그려줍니다.

① 꽃 모양을 그립니다.

② 색을 칠하고 가운데
점을 찍어줍니다.

③ 다섯개의 점을 더 찍고
선으로 이어주세요.

④ 잎을
그려줍니다.

arrange

규칙적으로 나열해봅니다.

백일홍

ZINNIA

100일 동안 붉게 핀다고 해서 백일홍이랍니다.
잎은 마주나고 달걀 모양을 하고 있어요.

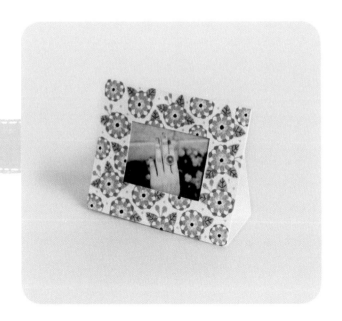

액자

Ready 색지, 칼, 가위, 풀, 양면테이프

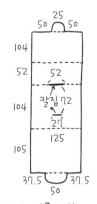

1 전개도를 그립니다.
표시한 곳에 칼집을
넣어주세요.

2 오려낼 사각형을 연필로
연하게 표시해주세요.
패턴을 그려줍니다.

작은 홈에
끼우기

3 사각형을 오려내고
작은 홈에 종이를 끼워
넣어 스탠드 형태를
만듭니다.

큰 홈에
끼우기

사진 붙이기

4 사진을 붙이고 뚜껑을 덮듯이
큰 홈에 종이를 끼우면 완성.

① 별 모양을 작은 동그라미 형태로
 모아줍니다.

② 중앙에 동그라미를 그리고
 꽃잎을 둘러줍니다.

③ 첫 번째 줄의 꽃잎에 색을
 칠해주고 그 뒤로 겹쳐진
 두 줄의 꽃잎들을 더 그려줍니다.

arrange

④ 3번째 꽃잎에만 색을
 칠해준 뒤 끝이 뾰족한 잎
 모양을 잡아줍니다.

⑤ 잎에 색을 칠하고
 꽃봉오리도 그려주세요.

크기와 모양을 자유롭게 하며 패턴을 만들어줍니다.

꽃잔디

GROUND PINK

잔디처럼 바닥을 덮으며 자라는 꽃이에요.
키가 작고 가지가 많이 갈라지면서
잎이 보이지 않을 정도로 많은 꽃을 피워낸답니다.

LET'S
MAKE

· ·

연필꽂이

Ready (두꺼운) 종이컵

여러겹 겹쳐서

❶ 두꺼운 종이컵을 준비 한 후
그리기 쉽도록 여러 개를
겹쳐주세요.

❷ 패턴을 그릴 때는
큰 그림을 먼저 그립니다.

❸ 사이사이 작은 그림들을
그려 넣어주며 완성.

❹ 연필이나 색연필을
꽂아 보세요.

❶ 길쭉한 하트 모양의 꽃잎을
5장 그려줍니다.

❷ 꽃잎에 색을
칠해주세요.

❸ 가운데 부분에 가장 진한 색으로
작은 하트 무늬를 넣어주세요.

❹ 잎을 그려줍니다.

❶ 위 ❸번까지 그린 후,
꽃받침과 줄기를
그려주세요.

❷ 겹친 모양으로 잎을
그립니다.

❸ 잎 위에 봉오리도
그려주세요.

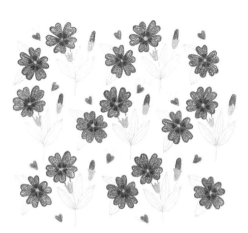

하트를 넣어주며 패턴을 만들어주세요.

프리뮬라

PRIMULA

팬지, 데이지 등과 함께 봄화단용으로
많이 사용되는 꽃이에요. 잎은 타원형으로
잎맥도 뚜렷하답니다.

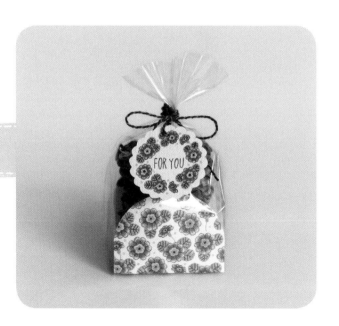

LET'S MAKE

쿠키포장

Ready 색지, 포장 비닐, 리본 또는 끈, 가위

① 사이즈에 맞게 종이를
준비합니다.

② 패턴을 그려주세요.

③ 접은 후 포장 비닐 안에
쿠키와 함께 넣어줍니다.

④ 리본이나 끈으로
예쁘게 묶어주세요.

❶ 가운데 노란색 부분을 먼저 그린 후 큰 꽃잎을 겹친 모양으로 표현해줍니다.

❷ 바깥쪽보다 안쪽을 진하게 색을 칠해줍니다.

❸ 중앙으로 갈수록 더 진하게 색을 표현해주세요.

❹ 넙적한 잎을 그려줍니다.

❶ 가운데 노란색 부분을 먼저 그려줍니다.

❷ 측면의 꽃잎을 그려주세요.

❸ 안쪽을 좀더 진하게 표현해주세요.

❹ 한 단계 더 진한 색으로 강하게 마무리를 하고 긴 줄기를 그립니다.

arrange

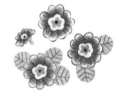

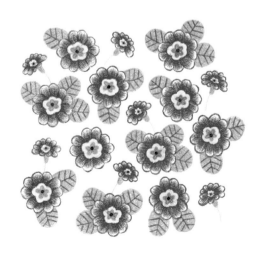

크기와 배열을 자유롭게 해봅니다.

네메시아

NEMESIA

초원이나 바위 틈에서 자라는 꽃이에요.
다양한 색으로 꽃을 피우는 것이 특징이지요.
꽃말은 '정직'이랍니다.

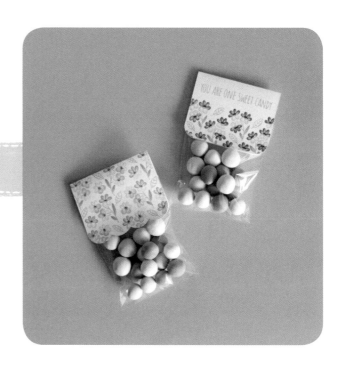

LET'S
MAKE

· ·

캔디포장 태그

Ready 색지, 포장 비닐, 스테이플러, 양면테이프, 가위

❶ 사이즈에 맞게 종이를
준비합니다.

❷ 패턴을 그려준 후
접어주세요.

❸ 사탕을 포장 비닐에
넣고 스테이플러로
고정시킵니다.

❹ 그 위에 태그를
양면테이프로
붙여주세요.

❶ 아래쪽 꽃잎을 먼저 그려주세요.

❷ 위쪽 꽃잎을 그려줍니다.

❸ 색칠해줍니다. 흰색 부분을 조금씩 남기며 명암을 주세요.

❹ 윗 꽃잎의 털을 가는 선으로 표현해줍니다.

❶ 꽃 세 송이를 서로 마주 보게 그립니다.

❷ 색을 칠해주세요.

❸ 좀더 진한 색으로 명암을 주고 가는 선으로 털을 표현해줍니다.

❹ 줄기와 잎을 그려주세요.

방향을 달리하며 나열해줍니다.
중간중간 나뭇잎으로 포인트를 주세요.

색을 달리해서 표현해보세요.

이소토마

ISOTOMA

'별꽃도라지'라고도 불리는 이소토마는
잎이 별처럼 피어나는 보라색의 예쁜 꽃이랍니다.

 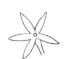 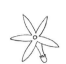 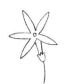

❶ 연필로 순서대로 꽃잎을 그립니다.

❷ 꽃잎 아래 기둥까지 그려주세요.

❸ 꽃받침을 그려주세요.

❹ 줄기를 그립니다.

스탬프잉크로 찍어보세요.

지우개 스탬프-손수건 꾸미기

Ready 지우개, 트레싱지, 30도 칼 또는 조각칼, 스탬프잉크

트레싱지

tip
꽃 부분과 줄기 부분을 따로 남깁니다.

❶ 트레싱지에 연필로 밑그림을 그립니다.

❷ 지우개 위에 트레싱지를 올려놓고 손가락으로 꾹꾹 눌러 지우개에 연필 자국을 남겨주세요.

❸ 음각 양각을 생각하며 30도 칼이나 조각칼로 모양대로 파주세요.

❹ 그림 모양에 따라 지우개 여백을 잘라내줍니다.

❺ 스탬프잉크를 이용해 찍어보세요.

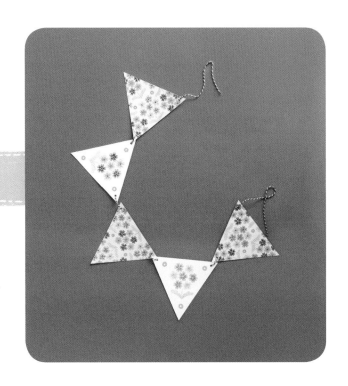

버베나

VERBENA

작은 꽃들이 모여 둥근 형태를 이루며
초여름에서 가을까지 피는 아름다운 꽃이에요.
꽃들이 모여 있는 덕에 '단란한 가족'이라는
꽃말을 가지고 있어요.

LET'S
MAKE

가렌더

Ready 색지, 송곳 또는 펀치, 끈

❶ 삼각형으로 색지를
준비해주세요.

❷ 패턴을 그려줍니다.

❸ 양쪽 모서리에 구멍을 뚫고
끈을 연결해주세요.

● 가운데 작은 동그라미를
그립니다.

② 작은 동그라미를 중심으로
하트 모양의 작은 꽃잎을
그려주세요.

 ③ 색을 칠해주세요.
가운데를 좀더 진하게
표현해줍니다.

① 두 가지의 색으로
작은 꽃들을 동그랗게
그려줍니다.

② 색을 칠해주세요.

③ 나머지 꽃들도 색을
칠해줍니다.

④ 줄기와 잎을
그려주세요.

아래, 위 방향을 바꾸고 색깔을 달리하여
패턴을 만들어봅니다.

보리지

BORAGE

별 모양 꽃이 사랑스러운 허브과 꽃이에요.
서양에서는 우울증 치료제로도 쓰인다고 하네요.

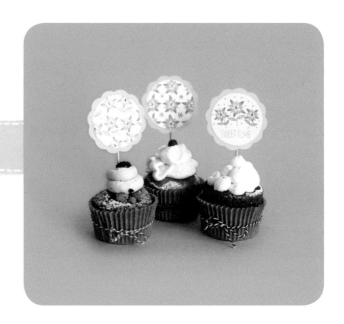

LET'S
MAKE

• •

머핀픽

Ready 얇은 색지, 두꺼운 색지, 가위, 이쑤시개, 테이프, 풀

50×50

❶ 동그란 얇은 색지에 패턴을
그려줍니다.

❷ 두꺼운 종이를 얇은 색지보다
조금 더 크게 꽃 모양으로
오려줍니다.

붙이기

❸ 패턴을 그린 동그라미를
꽃 모양 색지 위에
붙여주세요.

❹ 뒷면에 이쑤시개를 테이프로 붙입니다.
머핀에 꽂아 장식해보세요.

94

① 수술과 꽃잎을
그립니다.

② 안쪽에서 바깥쪽 방향으로
색을 칠하세요. 꽃잎 끝부분이
좀 더 진해집니다.

③ 좀 더 진한 색으로
선을 그어주며 강하게
표현합니다.

④ 꽃잎 사이사이
꽃받침을 그리면 완성.

 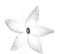 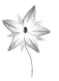 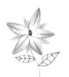

① 수술과 꽃잎을
그립니다.

② 안쪽보다 바깥쪽이 점점
진해지도록 색을 칠합니다.

③ 꽃잎 사이사이
꽃받침을 그려준 후
줄기를 그리세요.

④ 잎을 그리면 완성.

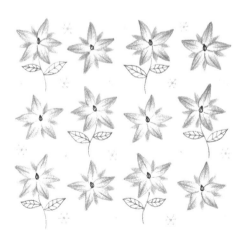 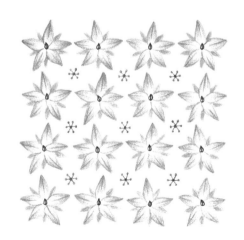

규칙적으로 패턴을 나열해보세요.

아프리칸 바이올렛

AFRICAN VIOLET

녹색의 아름다운 잎에 둘러싸인 형태로
귀여운 꽃을 계속 피워내요.
'작은 사랑'이라는 꽃말을 갖고 있어요.

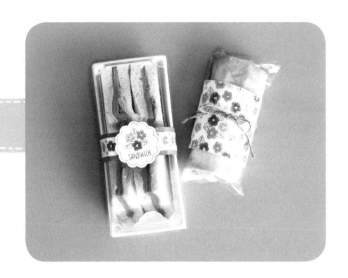

LET'S
MAKE

· ·

샌드위치 포장

Ready 색지, 풀, 가위

❶ 꽃 모양으로 색지를 오린 뒤
꽃을 그려주세요.

❷ 넓이가 다른 긴 직사각형 색지를 2장 준비하고
색지②에 패턴을 그려줍니다.

 ▶

❸ 색지②를 색지① 위에 붙이고
꽃 모양 종이도 그 위에 붙여줍니다.

❹ 포장해보세요.

❶ 넓은 종이를 준비한 후
패턴을 그려줍니다.

❷ 샌드위치에 둘러서
포장해보세요.

tip

꽃잎이 겹친 부분은
진한색으로 한 번 더 칠해주서
경계를 표현해요.

① 동글동글한 앙술을
그립니다.

② 둥근 꽃잎을
그려주세요.

③ 안쪽을 좀더 진하게
칠해줍니다.

④ 꽃에 줄무늬를 그리고
막대 모양의 수술을
그려주세요.

 ▶ ▶ 　

① 차례대로 색이 다른 꽃
3송이를 그려주세요.

② 선으로 잎을
표현해줍니다.

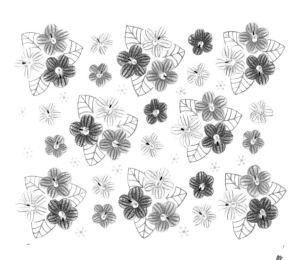

뭉쳐 있는 꽃들과 작은 꽃들이 잘 어우러지도록
배열해보세요.

에리카

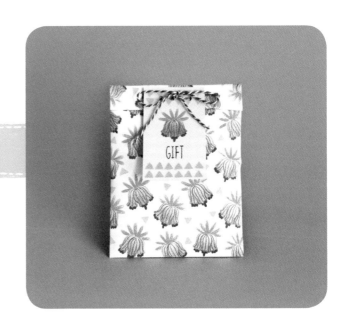

ERICA

그리스어로 '깨트리다'라는 뜻을 가진 이 꽃은
많은 양이 한꺼번에 달리는 특징이 있어요.
꽃말은 '고독'입니다.

LET'S
MAKE

선물포장지

Ready 얇은 색지, 두꺼운 색지, 끈, 양면테이프 또는 풀, 송곳 또는 펀치

❶ 얇은 색지를 봉투 모양으로
준비해둡니다.

❷ 패턴을 그린 후
접어서 붙여주세요.

❸ 두꺼운 색지에
선물 태그를 만듭니다.

❹ 포장지와 태그에 송곳이나 펀치로 구멍을 뚫은 후
끈으로 예쁘게 묶어주세요.

tip⚡
위쪽보다 아래쪽을
좀더 진하게 칠합니다.

❶ 전구 모양의 꽃 형태를
그려줍니다.

❷ 양쪽으로 2송이를 더 그린 후
색을 칠해주세요.

❸ 좀더 진한 색으로 명암을 준 후
뾰족한 잎을 그려주세요.

❹ 나머지 잎들도 부채처럼
그려준 뒤 색을 칠합니다.

지그재그 방향으로 나열해 보세요.
중간중간 삼각형을 그려 넣어 꾸며줍니다.

무스카리

MUSCARI

길게 자란 꽃줄기에 달린 꽃송이가
마치 작은 포도송이처럼 생긴 꽃이에요.
꽃말은 '실망' '실의'예요.

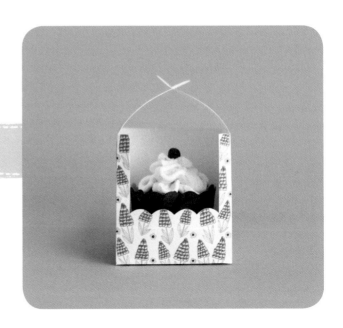

LET'S MAKE

· ·

컵케이크 상자

Ready 두꺼운 색지, 칼, 가위

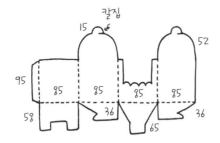

❶ 상자 전개도를 준비합니다.

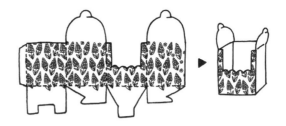

❷ 패턴을 그린 뒤 접어주세요.

❸ 컵케이크를 넣어
포장합니다.

① 역삼각형 모양이 되도록
위에서 아래로 포도송이처럼 꽃들을
그려줍니다.

② 끝 부분은 흰색으로 남기며
색을 칠해주세요.

③ 좀더 진한 색으로 칠한 뒤
줄기와 잎을 그려주세요.

arrange

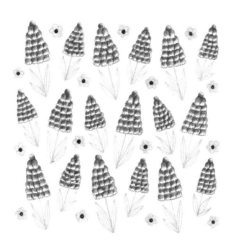

중간 중간 작은 꽃을 그려 넣어 배열해봅니다.

네모필라

NEMOPHILA

키가 작고 꽃이 많이 피어 데이지나
팬지와 함께 심으면 아름다워요.
'애국심'이라는 꽃말을 가지고 있네요.

LET'S
MAKE

● ●

케이크 번팅

Ready 색지, 가위, 빨대, 끈, 송곳

❶ 끝 부분을 제비꼬리처럼 만든
도형을 여러 개 준비한 후
패턴을 그려주세요.

❷ 송곳으로 작은 구멍을 뚫은 후
끈으로 서로 연결해줍니다.

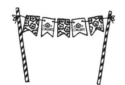

❸ 빨대에 묶어주세요.

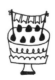

❹ 케이크에 꽂아
장식해보세요.

① 꽃 모양을 그려준 뒤 중앙에
점을 찍어주세요.

② 점을 중심으로 꽃잎을
나눠줍니다. 꽃잎 끝 부분만
색을 칠해주세요.

③ 가운데 점을 중심으로 여러 개의
점을 찍어주세요.

④ 점들을 서로 이어 수술을 만들고
잎도 그려주세요.

arrange

크기와 배열을 자유롭게 하여
나열해봅니다.

장미

ROSE

꽃이 아름답고 향기가 있어 해마다 수백 종의
새로운 품종이 개발되는 꽃이기도 해요.
빨간 꽃은 열렬한 사랑, 흰꽃은 순결,
노랑꽃은 우정을 상징합니다.

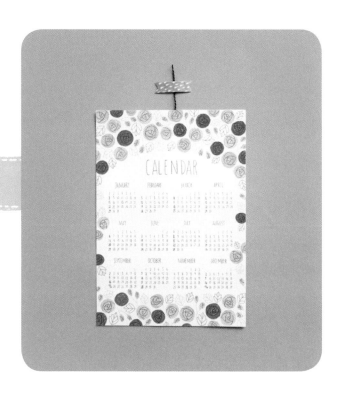

LET'S
MAKE

・・・

벽달력

Ready A4 색지, 끈, 마스킹 테이프

A4 size

❶ A4색지 윗부분에
아치형으로 장미 패턴을
그려줍니다.

❷ 월, 일을 적으세요.

❸ 윗부분에 끈을 달아
벽에 붙여줍니다.

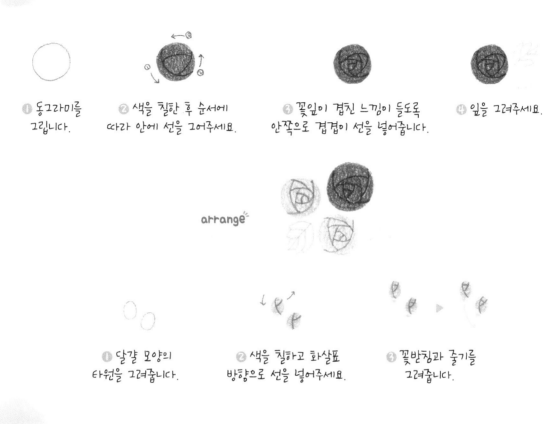

❶ 동그라미를
그립니다.

❷ 색을 칠한 후 순서에
따라 안에 선을 그어주세요.

❸ 꽃잎이 겹친 느낌이 들도록
안쪽으로 겹겹이 선을 넣어줍니다.

❹ 잎을 그려주세요.

arrange

❶ 달걀 모양의
타원을 그려줍니다.

❷ 색을 칠하고 화살표
방향으로 선을 넣어주세요.

❸ 꽃받침과 줄기를
그려줍니다.

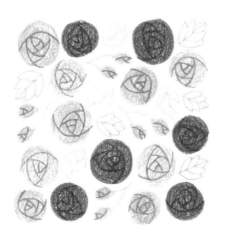

다양한 크기와 색깔로 자유롭게 배열해봅니다.

칼라

CALLA

긴 꽃줄기가 잎보다 높게 올라와
끝에 꽃이 달리는 칼라예요. 우아한 모양의
이 꽃은 결혼식 부케로도 사랑 받는답니다.

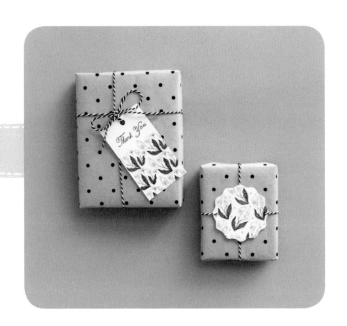

LET'S
MAKE

● ●

선물태그

Ready 두꺼운 색지, 송곳 또는 펀치, 끈

60×60

❶ 물결 모양의 태그를 오려서
패턴을 그려줍니다.

❷ 양쪽에 송곳이나 펀치로
구멍을 낸 후 끈으로 이어주세요.

❶ 포장합니다.

50

90

❶ 직사각형의 색지를 준비한 후
패턴을 그리고 위쪽에 펀치로
구멍을 뚫습니다.

❷ 선물포장에 활용해봅니다.

① 길쭉한 암술을 먼저 그린 후
꽃잎으로 감싸줍니다.

② 암술을 중심으로 명암을 주며
색을 칠해줍니다.

③ 꽃잎 전체를 그리고
색을 조금씩 칠해줍니다.

④ 진한 색으로 꽃잎의 명암을 표현한 후
줄기를 그리고 넓고 길쭉한 잎을 그립니다.

⑤ 잎에 색을 칠하고 물결무늬의
잎맥까지 그려주면 완성.

① 길쭉한 암술을 먼저 그린
후 꽃잎으로 감싸줍니다.

② 꽃잎 전체를 그리고 암술 쪽을
어둡게 명암을 줍니다.

③ 어두운 부분을 중심으로 색을
조금씩 칠해주며 입체감을 줍니다.

④ 줄기와 잎을
그립니다.

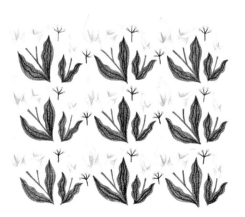

큰 꽃과 작은 꽃을 함께 규칙적으로 배열해봅니다.

미모사

MIMOSA

잎을 건드리면 작은 잎이 갑자기 오므라드는
예민한 식물이에요. 그래서 꽃말도
'예민한 마음'이랍니다.

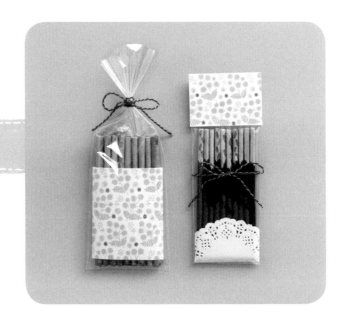

LET'S MAKE

• •

막대과자 포장

Ready 색지, 스테이플러, 끈, 도일리 페이퍼, 비닐 포장지, 양면테이프

90

50

50

❶ 사이즈대로 색지를 준비한 후
패턴을 그리고 반으로 접어주세요.

❷ 도일리 페이퍼를 먼저 비닐 포장지에 넣은 후
막대과자를 넣고 스테이플러로 고정합니다.

❸ 패턴을 그린 태그를 양면테이프로
비닐 포장지 위에 붙여줍니다.

170

85

❶ 색지를 사이즈에 맞게
준비한 후 패턴을 그려줍니다.

❷ 막대과자에 둘러주세요.

❸ 비닐 포장지에 넣은 후
끈으로 묶어주세요.

108

❶ 동그란 꽃 모양을 ❷ 색을 칠합니다. ❸ 차례대로 수술을 ❹ 줄기를 그리세요. ❹ 잎도 그립니다.
그립니다. 여러 개의 선으로
표현합니다.

❶ 작은 동그라미를 둥글게 ❷ 색을 칠합니다. ❸ 줄기와 잎을 그립니다.
모아 그리세요.

방향을 바꾸가며 배열해봅니다.

달리아

DAHLIA

여름에 꽃이 피어 서리가 내릴 때까지 피는
달리아. 작은 잎은 달걀 모양이고, 가장자리에는
톱니 모양을 하고 있어요.

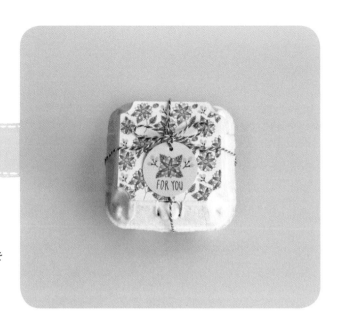

• •

계란선물상자

Ready 계란상자, 색지, 양면테이프, 끈

70×70

❶ 계란 상자에 맞게 색지를
오린 후 패턴을 그려주세요.

❷ 패턴을 계란 상자 위에
양면테이프로 붙여줍니다.

❸ 동그라미 태그를
만들어주세요.

❹ 끈으로 예쁘게 묶은 뒤
태그를 달아줍니다.

tip
꽃잎 끝 쪽을
진하게 칠해줍니다.

❶ 수술을 먼저 그린 후
6장의 꽃잎을 그립니다.

❷ 첫 번째줄 꽃잎 사이사이에
한 단계 연한 색깔로 두번째줄
꽃잎을 겹치듯 그려줍니다.

❸ 두 번째줄 꽃잎들 사이사이에
선으로 세 번째줄 꽃잎을
그려줍니다.

❹ 잎을
그립니다.

❶ 위의 순서대로 ❹ 번까지
그려주세요. 줄기를 그린 후
잎도 그려주세요.

❷ 잎에 잎맥을 넣어주고
꽃봉오리도 그려줍니다.

중간중간 열매를 넣어가며 규칙적으로 배열해봅니다.

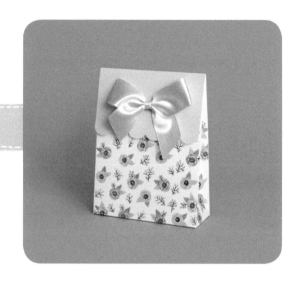

리시안셔스

LISIANTHUS

장미만큼이나 널리 사용되는 꽃이에요.
모습도 향기도 은은하지요.
꽃말은 '변치 않는 사랑'이랍니다.

LET'S
MAKE

• •

선물상자

Ready 두꺼운 색지, 얇은 색지, 풀, 가위, 양면테이프, 리본

붙이기

100

60

100

40 100 40

130

31

40

35

40

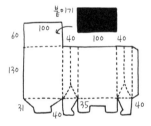

❶ 두꺼운 색지에 상자 전개도를 그리고 오립니다.
뚜껑 부분의 사이즈에 맞게 다른 색의 얇은 색지를
준비한 후 붙여주세요.

❷ 레이스 모양으로 뚜껑 부분을
오려주고 패턴을 그립니다.

❸ 상자를 접어서 붙여줍니다.

❹ 뚜껑 부분에 리본을 붙여주면 완성.

◉ ▶ ✸

❶ 동그라미 안에 수술과 암술을 그린 후
색을 채워주고 양쪽으로 꽃잎을 그립니다.

✸

❷ 겹친 모양으로 꽃잎들을
한 장 한 장씩 그려줍니다.

✸

❸ 꽃잎의 바깥쪽엔 흰 부분을 조금씩 남기며
안쪽을 중심으로 색을 칠해주세요.

❹ 진한 색으로 꽃잎들의 경계를
한 번 더 표현하고 잎을 그려줍니다.

arrange

꽃의 색깔도 바꿔보고 작은 잎들과 열매를
넣어가며 다양하게 그려봅니다.

중간중간 나뭇가지들을 넣어가며 불규칙하게
패턴을 만들어보세요.

베고니아

BEGONIA

꽃잎이 어긋나 있다고 해서 '짝사랑'
'당신을 짝사랑합니다'라는 꽃말을 가지고
있는 베고니아예요.

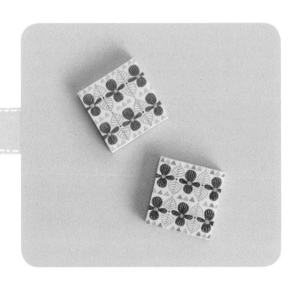

LET'S
MAKE

· ·

마그넷

Ready 미니 캔버스, 자석, 양면테이프

50×50

❶ 미니 캔버스를
준비합니다.

❷ 패턴을 그려주세요.

뒷면 자석

❸ 뒷면 나무 부분에
납작한 자석을 붙여줍니다.

❹ 완성.

❶ 몽글몽글 수술을 먼저
　그려줍니다.

❷ 꽃잎을 그려주세요.

❸ 색을 칠합니다.

❹ 꽃잎에 선으로
　줄무늬를 넣어보세요.

❶ 꽃을 그립니다.

❷ 한 송이를 더 그린
　후 중앙에 작은 점을
　찍어주세요.

❸ 두 송이의 꽃을 이어주듯
　잎을 그립니다.

❹ 잎맥을 그려주세요.

연결하듯 나열해보세요.

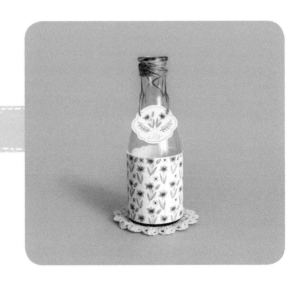

백합

LILY

꽃은 매우 크고 나팔처럼 생겼어요.
비늘 조각이 백 개는 합해졌을 정도의
양이라 해서 얻어진 이름이랍니다.

보틀

Ready 빈병, 얇은 색지, 두꺼운 색지, 끈, 테이프

① 보틀 둘레에 맞게 얇은 색지를
준비한 뒤 패턴을 그려줍니다.

② 두꺼운 색지에 모양을 내서 오린 후
그 위에 꽃을 그려주세요.

③ 작은 구멍을 뚫어준 후
끈으로 연결합니다.

④ 띠지는 병에 둘러서 붙여주고 모양 태그는
윗부분에 걸어서 묶어주세요. 꽃병이나
디퓨저 용기로 사용해보세요.

① 나팔 모양의
꽃을 그려주세요.

② 끝 부분을 하얗게 남긴 후
안쪽을 중심으로 색을
칠해줍니다.

③ 좀더 진한 색으로 안쪽을
강하게 표현한 뒤
줄기와 잎을 그려주세요.

④ 색을 칠하고 잎맥을
그립니다. 수술까지
넣어주면 완성.

① 위의 순서대로 ③ 번까지 그린 뒤
옆에 꽃봉오리를 그려줍니다.

② 꽃봉오리에도 색을 칠하고
큰 꽃줄기와 이어줍니다.

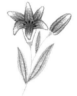

③ 잎과 수술을
그려주면 완성.

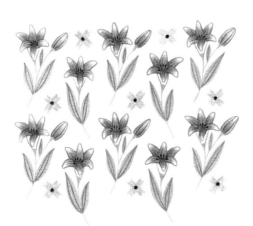

규칙적으로 배열하고
중간중간 별모양 꽃을 그리세요.

117

거베라

GERBERA

추위에 잘 견디는 여러해살이 풀이에요.
유난히 색이 선명해 화환으로
많이 사용되는 꽃이랍니다.

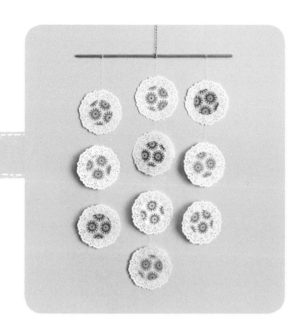

LET'S
MAKE

모빌

Ready 두꺼운 색지, 도일리 페이퍼, 풀, 실, 끈, 나무막대, 테이프

50x50

❶ 여러 색깔의 동그라미
색지를 준비합니다.

❷ 색지에 패턴을 그린 후
도일리 페이퍼 위에
붙여줍니다.

양면이 되도록
반대쪽도
붙여주세요

❸ 도일리 페이퍼 뒷면에
테이프로 실을 붙이고 그 위에
다시 패턴을 그린 동그라미를
붙여줍니다.

❹ 여러 개를 실로 연결한 후
나무막대에 묶고 끈으로
중심을 잡아주면 완성.

① 수술을 그린 후 그 주위를 선으로
둘러가며 작은 꽃잎을
표현해줍니다.

② 가늘고 긴 꽃잎들을
그려주세요.

③ 색을 칠해줍니다. 안쪽을 좀더
진하게 칠해줍니다.

④ 꽃잎과 꽃잎 사이에 선으로만 겹쳐진 듯한
꽃잎을 표현해주세요. 다양한 색으로 그려보세요.

하나씩 그려서 나열해봅니다.

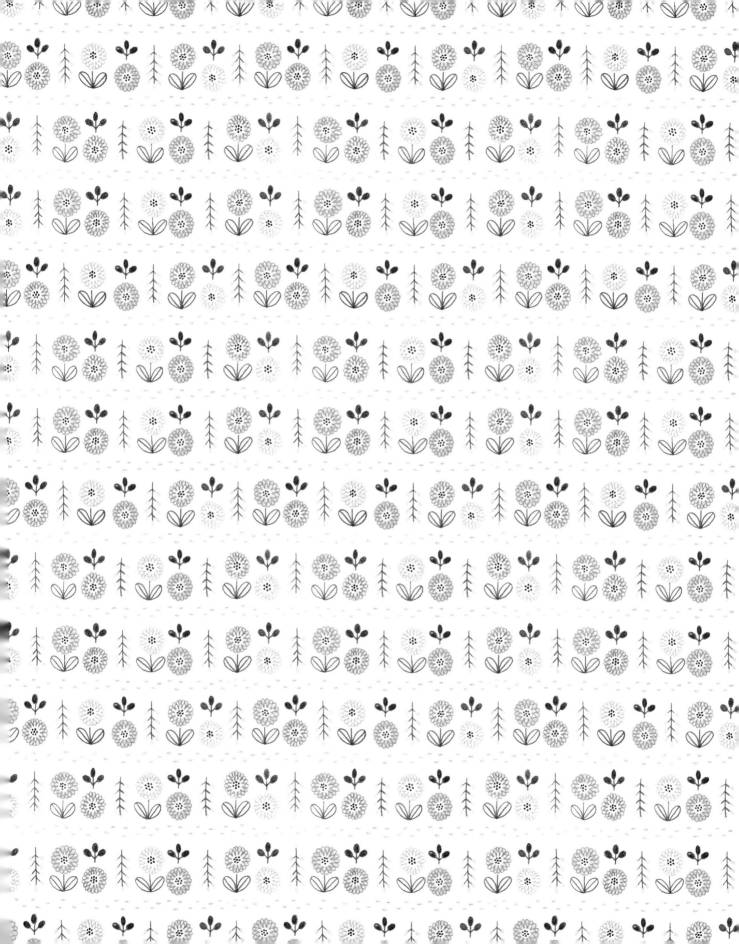

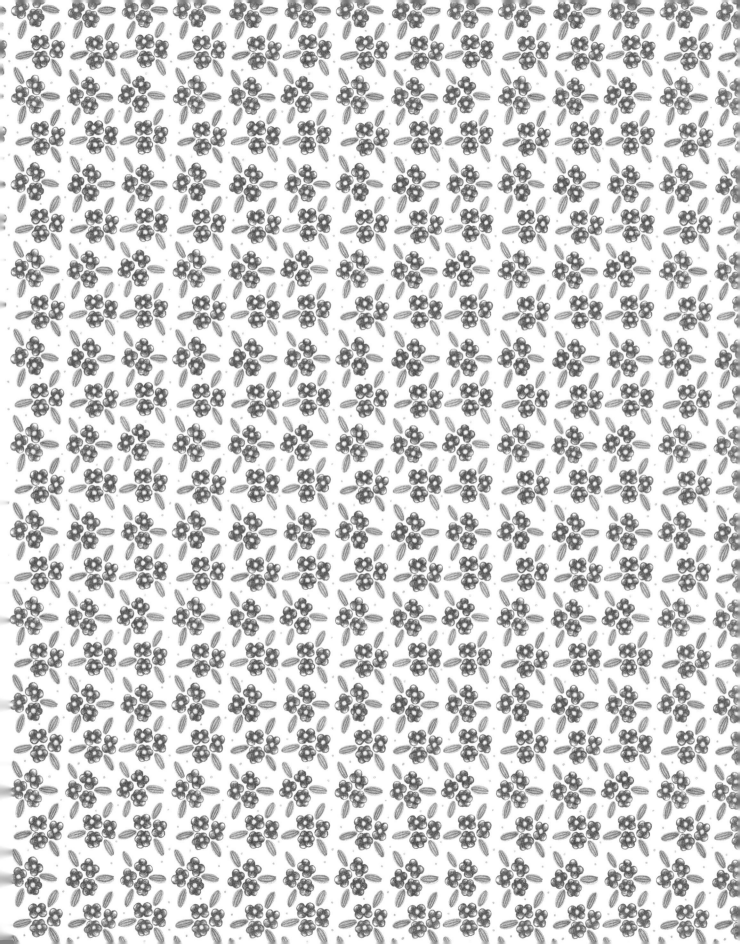

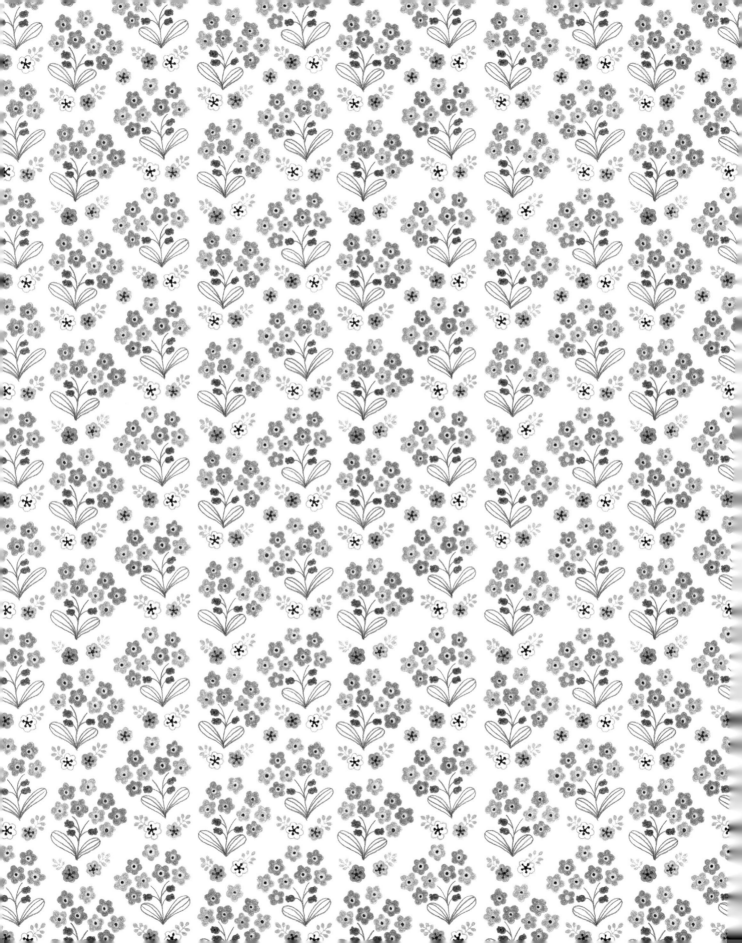

러블리 플라워 패턴 일러스트

1판 1쇄 발행 2016년 3월 23일
3판 1쇄 발행 2020년 3월 25일

지은이 박영미
펴낸이 신주현 이정희
디자인 조성미

펴낸곳 미디어샘
출판등록 2009년 11월 11일 제311-2009-33호

주소 03345 서울시 은평구 통일로 856 메트로타워 1117호
전화 02) 355-3922 | 팩스 02) 6499-3922
전자우편 mdsam@mdsam.net

ISBN 978-89-6857-139-8 13650

www.mdsam.net

PATTERN PAPER MANUAL

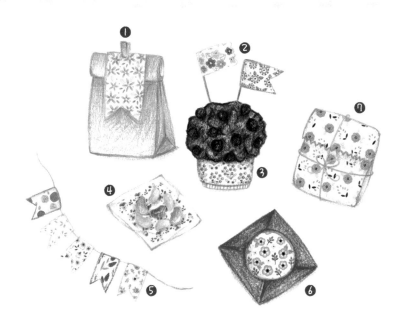

① 선물 포장태그

직사각형으로 오린 후 제비꼬리를 만들어주고 선물
봉투에 집게로 붙여서 꾸미세요.

② 머핀픽

이쑤시개에 예쁘게 자른 패턴지를 감아 붙여서 머핀
에 꽂아보세요.

③ 머핀 띠지

패턴지를 직사각형으로 길게 자른 후 머핀 아래쪽을
둘러준 후 붙이세요.

④ 사탕 포장지

패턴지를 정사각형으로 자른 후 포장 비닐에 사탕과
함께 넣어보세요.

⑤ 미니 가랜더

마스킹테이프처럼 직사각형으로 자른 후 끝에 여러
개를 붙여주세요. 끝부분은 제비꼬리처럼 잘라줍니다.

⑥ 라벨 스티커

동그라미나 여러 가지 모양으로 패턴지를 자른 후 편
지봉투나 각종 소품에 붙여 활용하세요.

⑦ 선물 봉투

패턴지를 봉투처럼 만든 후 선물을 넣고 예쁜 끈으로
묶어보세요.